法帝斯丁 著

U0125574

造梦世界

创意微缩摄影教程

人民邮电出版社

北京

图书在版编目（CIP）数据

造梦世界 ：创意微缩摄影教程 / 法帝斯丁著. --
北京 ：人民邮电出版社，2023.7
ISBN 978-7-115-60979-3

Ⅰ．①造… Ⅱ．①法… Ⅲ．①缩微摄影－摄影艺术－
教材 Ⅳ．①J41

中国国家版本馆CIP数据核字(2023)第013818号

内 容 提 要

　　微缩摄影通常是指摄影师拍摄用道具和模型打造的景观和带有故事性的场景，是近年来比较热门的摄影题材。本书系统地介绍了微缩摄影的基础理论和实用拍摄技法，不仅对场景搭建和布光进行了详细的阐述，还结合了大量的实战案例进行讲解。

　　本书主要内容包括踏上微缩摄影师之路、什么是微缩摄影、微缩摄影实拍指南、组图创作思路及作品解析、经典案例解析、微缩摄影的商业空间，等等。全书在内容上由浅入深，以作者实际拍摄案例为主，从想法到操作，从前期到后期，细致讲解了如何去实现微缩景观的创意拍摄，希望读者能从中举一反三，打造属于自己的微缩世界。

　　本书适合广大微缩摄影爱好者、商业广告摄影师，以及对微缩景观有创作需求的影视行业工作人员参考阅读。

◆ 著　　　　　　法帝斯丁
　　责任编辑　　胡　岩
　　责任印制　　陈　犇

◆ 人民邮电出版社出版发行　　北京市丰台区成寿寺路 11 号
　　邮编　100164　　电子邮件　315@ptpress.com.cn
　　网址　https://www.ptpress.com.cn
　　中国电影出版社印刷厂印刷

◆ 开本：690×970　1/16
　　印张：18　　　　　　　　　　2023 年 7 月第 1 版
　　字数：274 千字　　　　　　　2023 年 7 月北京第 1 次印刷

定价：148.00 元
读者服务热线：**(010)81055296**　印装质量热线：**(010)81055316**
反盗版热线：**(010)81055315**
广告经营许可证：京东市监广登字 20170147 号

目录

CONTENTS

CHAPTER 01

第 1 章

踏上微缩摄影之路

1.1
关于我

我，法帝斯丁，是一名爱做梦的职业微缩摄影师。

我既是摄影师、影像创作者、半个"胶佬"，也是"小人国"的"造物主"。我的职业小众却有趣，对吧？

在我的微缩世界里面，我遨游过火星，穿越过战场，也探寻过玛雅文明，游历过纪念碑谷，在山谷里邂逅过恐龙，在战场上扛过枪，甚至保卫过地球……

这大概是所有男孩都有过的梦境。

但在遇到摄影之前，我只是一个普通的上班族、一个"宅男"。

1.2
迷途

和很多人踏上摄影之路的原因或许有一些不同。

我在四川的一个小县城长大，儿时学习过几年国画。虽然大多数技法早已遗忘，但我一直觉得，我的美学基础应该就是那个时候打下的。

我大学学的是动画，在这个过程中，我慢慢地接受了用画面来讲故事的形式。这对我后面的摄影风格影响深远。阴差阳错，毕业之后我进入高校做起了电视编导。又因为工作的需要，我掌握了前期拍摄的技能。

这份工作体面但无趣，日复一日的工作实在是太缺乏创造力了。不知从什么时候开始，我时常感觉到无力和压抑，开始变得敏感甚至自闭，变得不愿意与人交往。

我开始想逃离，却无奈地发现，越想逃离，越陷进现实的迷潭。

一方面，我急于想摆脱现在的生活；另一方面，我在这样的环境中待得久了，觉得枯燥乏味，就像温水煮青蛙一样，日复一日，我的斗志也慢慢丧失。

原本以为生活会这样一直平庸下去，幸好，所有的迷茫，终究都会有出口。

对我而言，摄影是解药，是钥匙，也是一扇门，是表达自己内心最好的方式。摄影让我踏上了重新寻找自己的一段旅程。

已经太久没有一种东西能够让我发自内心地热爱了，于是，我成了一个标准的摄影爱好者。

作为一个摄影爱好者，我和所有刚接触摄影的朋友们一样，恨不得尝试所有能拍的题材。就这样，我从身边的小景、人像开始拍摄，慢慢能够在周末接一些人像写真、婚纱婚礼拍摄的商业订单贴补家用；也会在假期外出旅游，拍摄风光，追逐星空。

在这个过程中，我开始慢慢地发生转变，摄影给我死水一般的生活带来了一个出口，让我走出低谷，重新找回了自我。

早期摄影生涯尝试过的各种题材

我开始认真地考虑转行做一名摄影师。

问题也随之而来；一名摄影师应该有一个专攻方向吧？

人像摄影？一是在这方面很难取得太大的突破，没有办法从众多人像摄影师中脱颖而出；二是相比之下我好像更喜欢孤独——星辰大海这么广阔，不比拍人有意思得多吗？这样说来，成为一名风光摄影师好像更有吸引力！

但我忽略了一个现实。风光摄影是一项高成本的工作，我也渴望根据自己的意志自由地拍摄，但是钱包和时间都不太允许。很快，我就发现很难摆脱同质性严重的困境，要形成自己的风格，远没那么简单。我急需突破瓶颈，走出自己的道路。

这个过程中，质疑和鼓励一直都同时存在，家人也劝我"摄影权当爱好玩玩就行了，不可能当饭吃，还是好好上班吧"。

我没有做过多解释，既然已经偏离了轨道，那就偏执到底吧！

契机出现在2017年的8月，正值高校放暑假，我躺在客厅的沙发上玩手机，看着朋

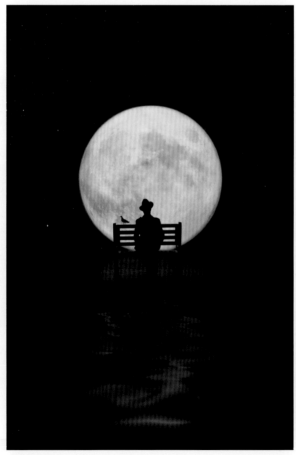

《乡愁》

友圈里"上天入海"的摄影师们，我承认我"酸"了。

于是我突发奇想，既然看不到这些景色，那我能不能自己创造内心里独一无二的风景呢？

我想起了大学时的动画学习生涯，想起了三维建模，也想起了雕塑课玩泥巴的日子。正好之前接触过微缩模型，于是在一个月黑夜，我正式开启了拍摄创意微缩场景的尝试。

做出了一组剪影"赏月照"。这是一次简单且粗暴的创意拍摄，我用微缩小人和月球灯布景，再辅以简单的后期，处理令我没想到的是，反响异常地好。在常玩的摄影社区，"赏月照"中的单张照片收获了3000多次点赞。

这次拍摄也为我打开了新世界的大门，让我决定往这个方向继续"玩"下去，看能不能有更大的突破。

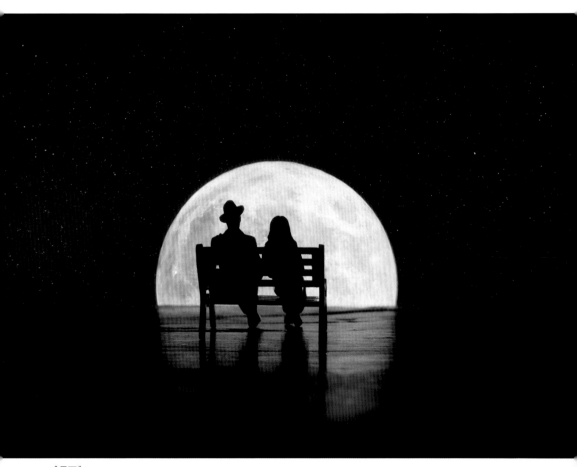

《月下》

1.3
造梦师

我开始研究这一题材,试图创作更多同样题材的作品。

慢慢地我才明白,原来这种以微缩小人、微缩场景为题材的拍摄,就是大家口中的微缩摄影。这不就是最适合我的路吗?时间、环境、设备的限制,都可以通过创意和手工来弥补!

国内拍摄此题材的摄影师并不多见,可以参考的资料更少,且大部分摄影师或多或少都受田中达也(日本微缩摄影艺术家)影响,其作品色彩明亮,设计感强烈,多以微缩小人搭配生活中的物体,让观者产生联想,在美食、产品广告方面都有一定的商业应用。

珠玉在前,没有必要做田中达也第二。没有条条框框的束缚,更能够让我天马行空地发挥。我更希望做的,是一个沉浸式的世界。我本能地感觉到,或许这就是最适合我的方式,结合大学的专业背景,我应该利用自己的强项: 用画面来讲故事。

我要根据自己的意愿,用双手及大脑去创造一个世界。

只要能表达内心的情感,在方寸之地,也可以讲述不一样的故事。

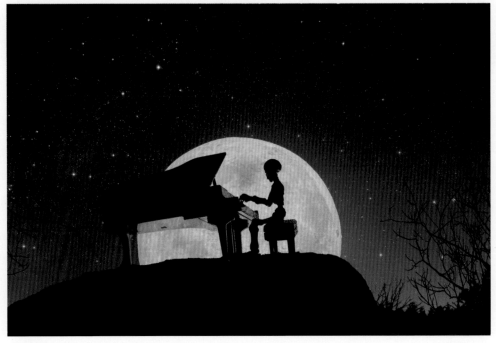

《安魂曲》

《迷失梦境》

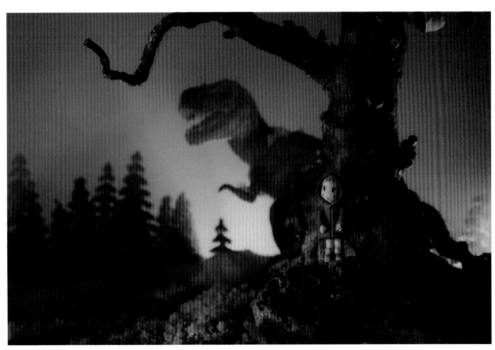

《近在咫尺》

现在回过头来看，我在那个时间段的作品都略显黑暗和孤独。

其实作品是一个人内心情感的映射，长时间千篇一律的工作压得我身心俱疲。

一直以来的压抑和挫败感，终于有了发泄的途径我只想逃离到自己创造的世界里。

我把这组作品命名为《造梦师》，也是希望在现实中到达不了的彼岸，我可以在梦境中触碰，总有一天会抵达梦想与现实的边界。

那个时间段的梦，是略带苦涩及压抑的。

但也正是这些压抑开始慢慢地回报及改变我。

虽然学习摄影以来，我也曾得过一些奖，不过随着2018年6月《造梦师》系列在第三届全国青年摄影大展上获奖，我开始有了更多进入公众视野的机会。这标志着从这一刻开始，我可以把这个梦做得更大了。

慢慢地，多了一些合作和线下分享的机会，我也开始在短视频平台记录我的每一次创作过程。在这个过程中我不断学习，用导演思维来创作微缩摄影作品，让画面不止于空洞的视觉。

2018年下半年，我非常幸运地获得了索尼青年摄影师计划的年度大奖，开始有了索尼的器材赞助，"鸟枪换炮"。

一切都好像在慢慢发生改变，几年前那个处于人生低谷的自己，慢慢走了出来，也结识了好多热爱摄影的朋友。摄影真真切切地改变着我的生活。

1.4
探索

很快，我开始尝试不同的题材，不断挑战用微缩摄影的方式去展现不同的故事，从黑暗童话，到蛮荒秘境，再到世界末日……在这个过程中，我也慢慢形成了个人风格——更注重画面真实光影的塑造及故事表达，用电影布光的方式和构图去呈现整个画面，从而让观者获取"沉浸式"体验。

随着在创作上的不断突破，我的作品也陆续刊登在《中国摄影》《中国摄影报》《摄影之友》等更多期刊上。

我与微缩摄影的故事也被越来越多的媒体跟踪报道，从报纸到电视专题片，从本地

媒体到中新社、新华网、人民网……

当然，如果要将其当作职业，这些还远远不够，商业化是我必须要考虑的一件事。

我一直认为，作为创作型摄影师，太早商业化并不利于个人风格的形成和传播。

一旦商业化，绝大多数情况下，摄影师还是会为市场做出一定妥协。

而改变需要时机。

我最早的商业化尝试始于2018年。

一开始，我的商业化进程远算不上顺利。我早期的作品画风偏暗黑，个人风格太强烈，市场接受度并不高，商业植入存在非常大的局限性。我抱着顺其自然的态度继续着我的创作。我还在等那个契机。

各大媒体采访

手机作品《童梦》

2019年下半年，我的人生进入下一个阶段，我当爸爸了！

这也给了我更多思考的机会。

我希望带给孩子更加温暖的力量，于是不自觉地在创作中融入更多的美好和阳光。也许是机缘巧合，合作通道也慢慢打开，商业化也一步步走向正轨。

当然，我也没有忘记自己是为了什么而学摄影的。商业摄影并不是终点，因为创作时间肉眼可见地变少了，所以我总是特别珍惜能创作的日子，也尽可能地进行更多元化的创作。在尝试制作一些较为烦琐的长期拍摄项目后，我在逐渐加强场景制作能力的同时也开始慢慢整合资源，开始结合现实题材创作。

这几年我有了更多的时间对未来进行思考。最终还是迈出了这一步，在经历了这么长时间的挣扎后，在32岁的年纪，我选择了做自己当下真正喜欢的事——离开工作了10年的岗位，成为微缩摄影师。

一段全新的征程，从此开启。

最后，我很庆幸，在摄影的每一个阶段，都能遇到影响和帮助我的前辈及师长。

我也希望，在有能力的时候，可以帮助曾经像我一样迷茫的人，走出迷途。

CHAPTER 02

第 2 章

什么是微缩摄影

手机作品《彼岸》

2.1
简介与起源

　　微缩摄影，也可以理解为微缩景观摄影，顾名思义，它的拍摄对象是我们手工搭建出来的比真实世界小很多的微型场景，其中可以有人物、道具、场景的任意搭配。微缩摄影是摄影里面一个较为独特和小众的门类，你可以根据心中的构思，自由地创建一个迷你世界。这个世界可以是科幻的，可以是童话的，也可以天马行空地展现任何你想表达的故事。

　　相对来说，微缩摄影的边界取决于创作者的创意能力，创意是微缩摄影的灵魂。

　　从起源来讲，提到微缩摄影就不得不提到微缩模型（场景）。它的使用要追溯到电影的起源。它因人们对不存在事物的想象，以及对现实中难以拍摄到的场景的复刻而诞生，人们追求以其达到以假乱真的效果。

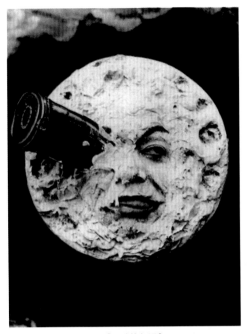

1902年，乔治·梅里爱《月球旅行记》

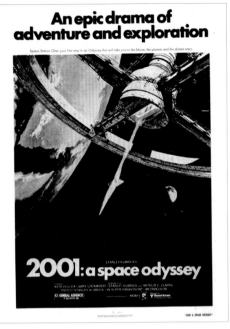

1968年，斯坦利·库布里克《2001太空漫游》

随着电影工业技术的不断进步，微缩模型的应用也越来越成熟，从《2001太空漫游》到《侏罗纪公园》，从《指环王》《泰坦尼克号》到《星际穿越》《银翼杀手2049》，微缩模型技术在电影特效中扮演着举足轻重的角色。

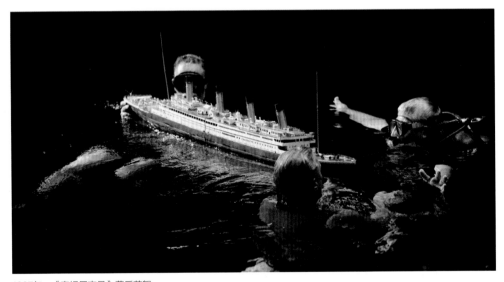

1997年，《泰坦尼克号》幕后花絮

2003年，《指环王3：王者归来》

近年来，计算机动画（Computer Graphics，CG）技术日新月异，在越来越多的电影中，CG取代了微缩模型。但微缩模型的制作作为流传了一个世纪的技术，在一些特殊场景下有着CG不能替代的地位，至今仍被不少电影人所使用。它的独特魅力可见一斑。

不知道大家有没有发现，这些例子，无一例外都是科幻、历史重现、魔幻等题材，在现实世界中无法拍摄。这也从侧面说明了不管是电影，还是微缩摄影，它都是一项幻想的艺术。你的想象力决定了你的摄影边界。

当然，和电影制作相关的微缩场景的门槛对普通人而言，有些太高了。

没有一个成熟的制作团队，没有资金和时间的积累，是不可能做出优秀的作品的。对于普通摄影爱好者来说，想要触碰微缩摄影的世界，倒也没有这么复杂。

2.2
微缩摄影的应用

微缩摄影在国内起步并不久,人们对于相关的很多东西也都在慢慢尝试中。从我个人的理解来看,当下的摄影承载了更多的社交属性和商业属性。

社交属性很容易理解,全民摄影时代,谁都会在朋友圈、微博发美图,而摄影师会更加注重表达,并希望能通过摄影作品传递更多的情感,分享自己的世界,让梦想照进现实。

摄影的**商业属性**涵盖的内容很广。

从微缩摄影来讲,我也一直在摸索中前进。我们可以从以下几个方面来看它的商业价值。

一是商业图库。在商业图库中,微缩摄影是非常受欢迎的,它可以和当下很多热点结合,在现在新媒体需要大量用图的情况下,需求还是比较大的。

二是商业广告。主要是商业委托拍摄。微缩摄影是近几年非常受欢迎的一种摄影类型,应用比较多的有美食、饮品、电商等行业。这些行业会更容易接受新奇创意的视角。如3C数码类,产品尺寸通常不大,适合通过创意微缩置景来表现产品;汽车类,国外已经有非常成熟的商业案例。

三是器材样张。各类摄影器材,尤其是近年来智能手机的发展为微缩摄影带来了新的商机。在各大手机厂商都把摄影功能作为手机性能的重中之重,那么各家手机的微距功能,自然需要微缩摄影师使用手机拍摄大量样片来展现。

延伸到影视作品中,不管是广告片、宣传片还是定格动画、电影,很多经典案例中都有微缩摄影的身影。

2.3
微缩摄影的种类

　　微缩摄影的种类是一个模糊的概念，这里我们将其理解为风格。从风格出发，我们来简单做一下分类。

| 极简风格

　　一提到微缩摄影，最广为人知的摄影师，大概是日本的微缩摄影艺术家田中达也。

手机作品《修文物》

他也是我个人非常欣赏的艺术家。以"脑洞大"著称的田中达也，利用生活中的各种小物件，搭配姿态各异的微缩小人，创造出了一个只属于他的"小人国"。

其作品的独特性在于，画面极简，系列化特征非常强，把生活中常见的物件用作微缩世界的物件。他的作品特别能够引起观者的共鸣，也被广大商家所喜爱。

田中达也的拍摄方式并不难，甚至用手机都能拍出类似风格的作品，因此他是众多微缩摄影爱好者和摄影师争相模仿的对象，难的是他数年如一日的高质量创意输出。

手机作品《修文物》

梦幻超写实风格

和极简风格对应的是梦幻超写实风格。

这一类风格以强大的模型场景与真实的光影为主，可能会结合一部分实拍甚至数码合成，力图创造出一个亦真亦幻的世界。

拍摄这类风格作品的摄影师通常是制作模型场景的高手，他们在场景搭建、细节呈现上具有非常高的造诣。大家有兴趣可以了解其中的代表人物，如墨西哥摄影师Felix Hernández、印度摄影师Vatsal Kataria。

目前这种风格也开始慢慢被汽车、地产等行业的广告主接受，奥迪公司就曾找Felix Hernández拍摄奥迪汽车的微缩广告。

这类拍摄的门槛肉眼可见地要高一些，而在国内，这类拍摄几乎还处于空白的阶段。国内很多做手工模型的高手，单论模型场景的制作水平，他们绝对厉害，但是他们的

《阳光下的罪恶》

拍摄水平仅仅停留在对模型的展示阶段。

对他们而言，模型场景才是作品，而照片只是呈现的手段。

可对于微缩摄影师而言恰好相反，模型场景只是为了拍照而选择的呈现方式，最终的照片才是作品。对我个人来说，模型场景并不需要很完美，它只需要在照片中呈现出的那个角度是完美的，就够了。

摄影是一门多学科交叉的综合艺术，它的门槛极低，每一个人都可以从事，但最终决定摄影高度的，往往是摄影师的艺术及美学修养。

在微缩摄影领域也是一样，它可以结合模型、手工、美术、灯光等各个方面，并没有什么法则可言。路是人走出来的，我们可以站在前人的肩膀上，也可以自己开辟一条新路。我更希望接触本书的微缩摄影爱好者不要被那些所谓的风格套路所束缚，要知道，最有魅力的永远都是未知的。

《神迹》

2.4
微缩摄影的不同比例

市面上的微缩模型拥有多种比例,我们在选购搭配或者制作时该如何选择呢?

要知道,每一次跨比例选择就意味着"开新坑",对时间和金钱都是不小的考验。

我们一定要根据自身的拍摄习惯,长远地考虑场景的大小、人物环境的关系、重复使用率等等去选择合适的比例。

首先介绍一些微缩摄影当中常用的比例。

1:87比例也称作HO比例,常用于火车模型。它是微缩摄影中最常见、用途最广的比例。1:87比例应用十分广泛,拥有着数量极其庞大的人物造型,涵盖现代、田园、运动⋯⋯几乎拥有你能想到的所有题材,可以直接用于拍摄。与人物造型配套的,还有大量的城市建筑、动植物、生活用品等模型。

1:72比例主要应用于士兵模型,也包括一系列装甲战车,可以配合场景完成一些大场面的制作。遗憾的是由于比例相对较小,场景内的细节肯定不如大比例场景的细节(1:35、1:28),但它胜在性价比高!

1:64比例是目前很多场景玩家的最爱,虽然人物种类不如1:87比例丰富,但细节得到了肉眼可见的提升。一些模型品牌也采用这个比例,如京商、火柴盒、拓意等。目前玩家定制小比例模型时最受欢迎的比例也是1:64 。

1:87比例

我们俗称的小比例,大致就是以上3种。在某些时候(不太明显的大场景,镜头偏远处)这3种比例完全可以结合起来使用,这样会极大地提高我们的工作效率。

至于其他相对更大的比例,在微缩摄影中应用相对较少,这里就不再赘述。大家感兴趣也可以自行去学习了解。

1:72比例

1:64比例

CHAPTER 03

第 3 章

微缩摄影实拍指南

3.1
前期构思引导

了解了这么多,我猜你一定蠢蠢欲动,渴望尝试一番当微缩世界缔造者的滋味了吧?在正式开始微缩创作之前,你还需要考虑清楚自己准备拍什么。

- 你脑海中的画面是怎么样的?
- 需要用到什么样的风格?
- 搭建一个什么样的场景?
- 你的脑海里,最后定格的画面是否有一个大概的形状?

微缩摄影是创造影像

● 学习从模仿经典开始

在最早尝试的时候,如果你没有特别好的灵感,不知道拍什么,那么不妨从个人兴趣入手,模仿一些经典画面,对自己感兴趣的一些场景进行还原,包括电影、动漫、插画等。

《金刚》

《逃离火星》

《请记住我》

《诀别》

　　能看出来吗?《金刚》《火星营救》《寻梦环游记》《冰雪奇缘》,这些耳熟能详的经典作品,无一例外都可以通过微缩摄影的形式重现。

　　当然,除了对喜欢的场景进行致敬、还原、延伸,我们能做的事情还有很多。

能够被人记住的作品，一定不会是炫技的作品，而是有故事的作品。

我们要做的，就是通过画面传递故事和情感。

那么问题来了，照片，就是一张平面的图像，不像文字那样平铺直叙，怎么能把创作者想表达的东西传递给观者呢？

回答这个问题之前我们先想清楚，微缩摄影的创作不同于风光、人像、纪实摄影这些传统的类别，画面中一切的元素如主体、环境、题材，包括光线，都由创作者来决定——创作者就是这个微世界的缔造者。我们并不是在记录影像，而是在创造影像。

把大脑中的画面具象化

我相信这个世界是有天才的。有的人看似漫不经心，脑子里面的创意却能源源不断地往外涌。但绝大部分人，包括我和看这本书的你们，都是普通人，尽管脑海里有一些想法，我们也不知道怎样实现。这时可以采用以下方法。

● 变想象为现实

我们平时除了通过眼睛看到各种各样的场景外，大脑里也会浮现各种奇异的画面，这些画面不是真实的，而是抽象的。我们要学会把抽象的东西具象化。这听起来有点复杂，我举几个简单的例子你就明白了。

看小说的时候，你对文字进行分析处理，大脑里就会形成具体的图像，比如武侠小说中描述的各种大开大合、飞檐走壁的绝世武功，我们在阅读这些文字的时候，大脑里是不是已经有画面了？

回到我们的创作构思中，其实可以反着来，先把大脑中的画面文字化，记录下想象画面中的关键点、画面中有哪些元素、大致的构图等，然后就可以做下一步准备了。当然，绘画能力强的读者，完全可以考虑用电影分镜头的形式将想象的画面绘制出来。

● 梦的还原

对于很多创作者而言，神秘莫测的梦境，往往能成为他们灵感的来源。

《黑暗森林》

在刚开始接触微缩摄影的时候，我就发现这是一种妙不可言的方式，它可以还原我的很多奇思妙想。从那个时候起，我就打算拍一组和梦境有关的幻想题材。《黑暗森林》是其中我个人非常喜欢的一幅作品，我现在还清晰地记得那个梦。

在梦里，一种前所未有的压迫感袭来。那是一片望不到边际的暗夜森林，我一个人拼命地奔跑。树林中传来阵阵怪异的叫声，我感觉到有龙的存在，但是自始至终也看不清龙的样貌。从梦中惊醒后我满头大汗，第一反应就是"画面感太强了！我要把它记录下来"。趁自己还有印象，我便开始了场景的构思和模型的搭配，最终完成了这幅《黑暗森林》。

｜ 紧贴热点事件

如果你希望通过作品反映现实，同时又能得到更多的关注，和当下的热点结合无疑是一个好的方法。这个方法的难点在于——时效性。

就像新闻一样，如果你的作品落后太久发布，那就成了历史，作品也就失去了意义。

在创作中，我们可以为突发状况而导致的社会性事件发声；也可以有预见性地针对某一些事件或者节日，提前做好拍摄准备，赶在事件节点发布。

《山火救援》

这里展示了针对2020年"天问一号"发射升空所带来的"火星热"而创作的系列作品。

《火星狂想曲》

《迷途》

3.2
工作组合搭建技巧

| 工作台的要求

要搭建场景，首先，我们需要一个工作台（拍摄台）。不一定是传统的静物拍摄台，微缩场景工作台的要求非常简单，简单到一张方桌就足以解决问题。当然你也可以直接把家中的茶几、饭桌甚至是麻将桌当作工作台。

如果考虑到长期使用，便于清洁与整理，可以定制一个比桌面略大的木制沙盘，这会极大地便于每次拍摄完成后的清洁。

如果还要追求长期布景拍摄的舒适度，可定制一个可升降的工作台，它会极大地减轻你的腰部压力。

木制沙盘配合方桌

| 微缩摄影的灯光组合

相比于传统静物拍摄所需要的闪光灯组合，进行微缩摄影时我们会经常对灯光进行细微的调整，因此更推荐使用常亮灯组合。

常亮灯组合通常就是柔光灯+聚光灯+特殊光源，摄影师可根据不同的场景需求灵活搭配。

柔光灯用于照亮大环境，聚光灯用于实现主体照明，强化光线质感。

至于特殊光源，没错，很多时候场景特别小，在需要精确布光时（例如对画面中的某一部分，像房屋内部、云朵中间进行照亮的时候），我们通常会采用一些微型的LED灯，或者是一些可调RGB的棒灯来制作光源特效。

柔光灯

聚光灯

可调RGB的棒灯

背景搭建方案

通常，我们会根据工作台与拍摄空间的大小选择合适的背景架。

背景布有多种颜色可供选择，很多极简风格的微缩作品通过纯色背景布就能达到效果。

背景架

多色背景布

也可以利用纯色背景进行抠像，方便后期替换背景。

有些人觉得后期替换背景太麻烦，就可以通过一些手段，直接对复杂背景进行拍摄。比如，把天空背景打印或喷绘出来，贴在场景后面作为背景布。不过这种方法的可重用性太低，要想更换背景就得重新制作。

使用得比较多的还是把屏幕（计算机屏幕）上的照片当作背景。你可以自由地切换屏幕上的照片，这样背景就有了无限可能。这种方法的弊端就是屏幕上会出现摩尔纹（又称英尔条纹）、屏幕会出现反光问题，以及计算机屏幕包括平板电脑等显示设备的尺寸终究有限，不能满足我们搭建大型场景时的背景需求。

鉴于以上几种方法都存在明显的弊端，我再为大家介绍一种我最常用的解决方案，也可以说是普通屏幕的升级版——**画屏**。

BOE画屏

作为数字化艺术品显示的终极解决方案，BOE画屏的无损伽马技术保证了色阶全表现，能更好地还原画面的质感。将BOE画屏用作拍摄背景，画质清晰柔和，摩尔纹和反光问题都能得到较好的解决。BOE画屏有21.5英寸（1英寸≈2.54厘米）、32英寸、49英寸、65英寸4个尺寸可供选择，可以满足我们搭建背景的需求。

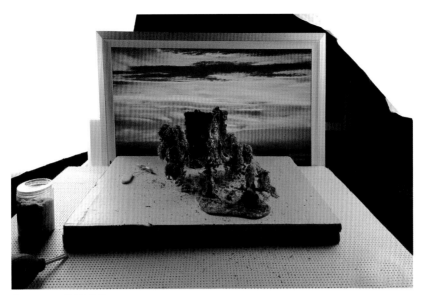

使用BOE画屏拍摄花絮

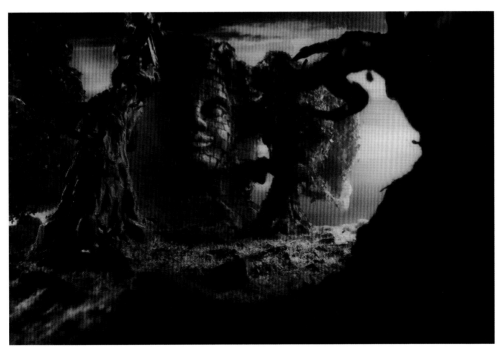

《失落文明》

经过多次的拍摄试验，BOE画屏已经成为我创作时不可或缺的伙伴。

在拍摄一些更大型的场景时，最现实的方案还是纯色背景布后期抠像替换，有条件的也可使用大屏电视作为拍摄背景。

大屏电视作为拍摄背景

模型筹备

当我们的拍摄构思基本完成，背景搭建也准备完毕后，就可以进行模型筹备了。

第一步，根据构思列出购买清单，再一项项去完成。

微缩项目购买清单（模型类）		
物品名称	购买数量	特殊需求
3D打印城堡代上色	1	
战锤AOS地形树林	2	玛雅文明A×1 玛雅文明B×1
玛雅文明图腾雕像摆件	1	
天然白晶簇原矿摆件	2	型号：yyg1656、yyg1665
紫水晶原石摆件	2	
圣域女神雕像组合摆件	1	
玛雅面具摆件	1	
雅典神庙摆件	1	
玛雅金字塔摆件	1	
玛雅木制摆件两大四小	1	
地板B	1	闲鱼购买（手机下单）

我们需要思考这个场景需要用到哪些模型，是人物模型还是怪物模型？环境是城市、沙漠还是森林？环境和人物的画面比例应该怎么去协调？

然后列出一份具体的购买清单，购买需要的道具。

得益于我们所处的时代，几乎所有需要的原材料和模型都可以足不出户地通过网络购买。而在选购时，我们也常会因为看到某个模型而产生新的拍摄灵感。

人偶，关键词（微缩小人/1:87/Preiser）

前文讲解微缩摄影的常见比例中提到，1：87比例（HO比例）是进行微缩摄影最常用的一种比例，这类比例的模型也是市面上最容易买到的模型。如果追求人物质量，那就挑选Preiser、NOCH这样的知名模型品牌。当然，廉价的国产沙盘模型小人也不失为入门者的好选择。

场景、建筑，关键词（1:87/1:64/1:72场景、建筑）

在前文介绍微缩摄影的比例时讲到，1：87、1：72、1：64在部分情况下可通用，从而极大地节省我们的时间和金钱。

当然，购买成品模型是最容易的一种选择，等到了进阶阶段，我们还可以对成品模型进行二次加工。二次加工要做的工作很多，你买到的成品模型可能不会完全符合需求，这时对模型进行组装拼接、上色、改色、加装灯组、质感化做旧等都属于对模型的二次加工。

除了二次加工，我们还可以对整个模型进行私人定制。比如根据草图找到专业的模型制作团队，让他们制作出符合我们需求的模型。当然，价格也会随着难度的提升逐渐提高。

大家感兴趣的话也可以自己学习模型制作方面的知识。只要付出相应的时间成本，上手并不难，相信你很快就能制作出可用于拍摄的简单模型。

3D打印人物模型，需手工上色

随着一些拍摄项目出现了更加具体的需求，3D打印成为目前效果最出彩的一种模型解决方案。有了科技的加持，再加上制作者的匠心，我们在创作的路上才会走得更远。

3.3
实际操作入门

恭喜你! 经历了烦琐的前期准备工作, 终于来到实战环节。

接下来, 我们从零开始, 以每个人都有的手机为例, 带领大家一步步走入微缩摄影的世界。

| 手机拍摄注意事项

很多人看过我的微缩摄影作品之后都提出过疑问:

"老师您是用什么镜头拍的呢? "

"想要进行微缩摄影, 必须要有微距镜头吗? "

"拍摄这种类型, 肯定对设备要求很高吧? "

…………

这类问题所占比例是最高的。

在这里我想要回答大家的是, 微缩摄影并非大家想象中的那样对拍摄设备要求极高, 反而是轻设备重创意的一种类型。用好手中的手机, 也可以拍出创意十足的作品。

那么, 我们在用手机拍摄这类题材的时候, 需要注意什么问题呢?

手机专业拍摄模式

1. 手机拍摄模式需设置为专业模式, 如右图所示。(苹果手机可借助第三方App)

2. 为最大限度提升画质, 尽力降低感光度值, 把感光度调到50或者100。

3. 对焦模式改为手动对焦(MF)。

4. 手动对白平衡进行精确调节。

5. 手机无法调节光圈, 只能通过注意现场光线的强弱及调节快门时长来控制画面的明暗。

6. 用三脚架对手机进行固定以提升拍摄效果。

7. 为了避免按快门时手机发生抖动, 请用延迟拍摄模式控制快门, 或用声控拍摄。

手机拍摄范例

接下来, 我们来看两个手机拍摄范例。

范例一是典型的剪影作品。剪影是一种神奇的艺术形式, 它可以给摄影师与观者提供足够的想象空间。

这张图是我非常喜欢的一张手机作品——非常纯粹的剪影。整个画面只有单个光源, 主体曝光不足, 所以对轮廓的要求非常高; 轮廓需要交代故事情节, 并对气氛进行营造。

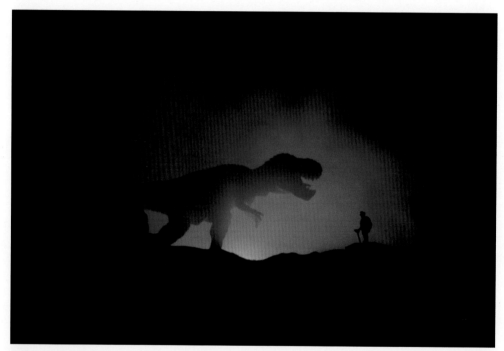

范例一《失落的世界》

● 创作背景

这次的挑战是用手机拍摄暗光题材, 画质有限, 必须要扬长避短, 所以选择了剪影这一形式进行创作。

● 场景+布光解析

在选择了剪影这一形式后, 事情就变得好办多了。一个简易沙盘、少许石头、一个恐龙的模型、一块蓝色背景布, 配合一个1:87比例的小人模型, 就是画面的所有元素。

布光及机位示意图

在布光方面，为了得到干净的剪影，去除多余的元素，采取单光源，把光源放置于桌子下方，照亮蓝色背景布，以便更好地勾勒出画面中模型的轮廓。

有效控制画质成了拍摄这张图的重点。在遵循前文所述手机拍摄注意事项的前提下，以本图为例，受拍摄设备的制约，感光度ISO超过400，画面噪点就控制不住了，整个画面开始出现强烈的涂抹感。我索性直接把感光度ISO调到100，快门时间设为2s，算是得到了预期的效果。

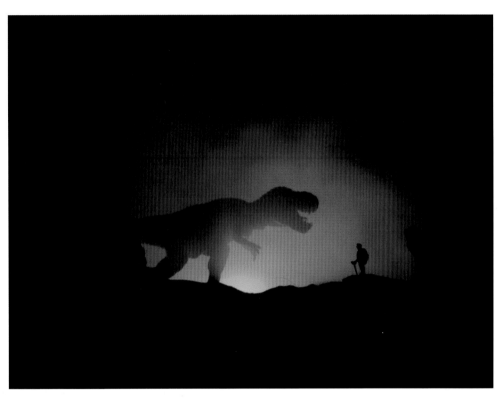

拍摄原图

拍摄原图与最后成片已经很接近了，后期仅需要对整体颜色进行微调。

这张图还有一个关键元素，大家能看得出吗？

没错，烟雾。

烟雾在我的微缩摄影创作中占有非常重要的位置，它是提升画面氛围感的利器。

从成片中可以明显看到烟雾飘浮在场景中，包裹着山谷中的恐龙，神秘感呼之欲出。这是比较基础的烟雾拍摄应用，直接用电子雾化器或者小型加湿器往场景上方靠近光源的地方喷射，就能达到类似效果。

在后续的范例中，我也会继续跟大家分享一些烟雾的使用技巧。

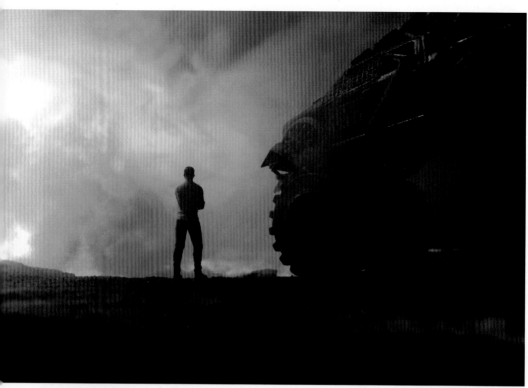

范例二《末日狂欢》

这是一张手机拍摄的侧逆光照片。

与纯粹的逆光剪影相比，这张照片在保留一部分暗部细节的基础上，成功把观者的注意力吸引到了人物和车辆的轮廓上，配合远处的爆炸场景，增强了画面的故事感。

● 创作背景

谈到创作背景就不得不提到一个词——"废土朋克"。

预言未来的灾难是影视作品中的一类题材，很多艺术家都开始思考一旦发生毁灭世界的危机之后人类的出路，于是一系列的艺术作品由此诞生了。

我特别喜欢系列电影《疯狂的麦克斯》的设定，也搜集了一批废土朋克风格的汽车模型，这一次就用一个1:64的废土朋克风格汽车模型加上同比例的人偶来进行创作。

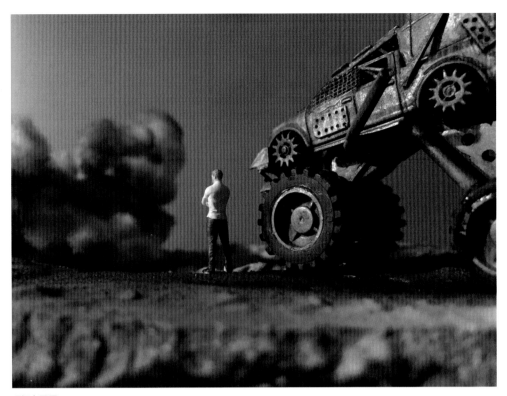

现场布置图

这是同机位拍摄的现场布置图，可以看出相对于成片，这张图太过平平无奇了。

作为创造者的我们，在简单布置完场景后，最应该做的是什么？

赋予灵魂！在我看来，光线就是画面的灵魂。好的光线能够让整个场景产生脱胎换骨般的变化。

● **场景解析**

首先来解析这张照片的场景。

荒漠、爆炸产生的烟雾、人物背影及车辆构成了主要的画面。

这张照片的拍摄重点是通过漫天黄沙、巨大的爆炸、孤独的人物和汽车来营造画面氛围。

荒漠的制作很简单，一块现成的小地毯就可以满足，为了省事也可以用沙替代。

爆炸产生的烟雾则采用了手工上色后的棉花进行模拟。

关于微缩场景的布光，绝大部分时候我都是使用常亮灯。因为这样可以实现"所见即所得"，也好根据场景内的特殊需求（小范围局部照亮）进行精确控制。

● **布光解析**

参考布光图，这次依然采用单光源进行拍摄。不同的是，这是我第一次使用闪光灯进行创作。

保富图的C1 PLUS系列可以通过手机引闪，这使手机拍摄又有了许多新的玩法。

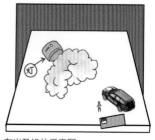

布光及机位示意图

通过布光图我们可以看出，闪光灯置于棉花后面。

要想更好地模拟出爆炸的效果，拍摄时必须添加暖色滤色片，然后设置拍摄自动引闪，试拍之后再调节好引闪功率，就能够较好地模拟出爆炸的效果了。

为了避免爆炸效果过于生硬，还要模拟因爆炸而产生的烟雾。范例一中提过，在场景中适当加入烟雾就能增强氛围感。但是烟雾的添加有随机性，如果烟雾过于浓烈，反而会影响到画面最终的平衡。在拍摄时我们会反复尝试，最后捕捉到合适的画面。

模拟出爆炸的效果

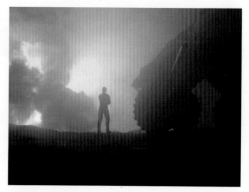

画面中加入烟雾

用手机拍摄时，前期策划和布光尤为重要，因为与相机拍摄相比，手机拍摄的后期调整空间相对小得多，我们需要在前期拍摄时尽可能做到极致。后期仅仅是对颜色、画面对比度这些进行微调，无须过多处理就能够得到最终画面。

3.4
后期的界限与空间

| 器材差异与后期空间

上述两个范例有一个共同点,即同为手机拍摄。

与相机拍摄相比,手机拍摄的优势与劣势有哪些呢?

用手机拍摄微缩场景有其优势,即手机本身体积小,镜头自带广角及微距效果,便于进行一些特殊机位的拍摄,比如深入场景中拍摄。同时手机的最近对焦距离大都能达到2cm,容易拍出身临其境的效果。但手机拍摄本身也存在劣势。

其一,技术本身的限制。
虽然现在大部分手机都有2~4个摄像头,但相对于可换镜头群的相机而言,其劣势还是比较明显,即无法调节光圈,也没有办法根据需要来调节画面的景深。

其二,画质上的局限在短时间内无法改变。
手机摄影是全民摄影时代的大趋势,手机也完全可以应付日常绝大部分的拍摄。不过,手机最大的优势在于便携,在于能够随时随地分享,但在光线不足的情况下,使用手机拍摄的暗部细节就会出现涂抹感。相机在这一方面存在天然的优势,相机可以在更加极端的光线条件下进行创作,可以使用更高的感光度ISO值。在后期的时候,借助RAW文件,我们会得到更大的后期处理空间,非常便于后期的再次创作。

| 背景合成综合处理

我在创意策划的时候,就会考虑这一张照片的呈现效果:原片能达到什么程度?哪

些问题是拍摄时可以解决的？后期采用什么处理方式？……

我们来看一个案例。这是《造梦师》系列作品中的一张，讲述了小女孩的家园被烧毁后，她总是站在极光下，望着过去家园的方向发呆。

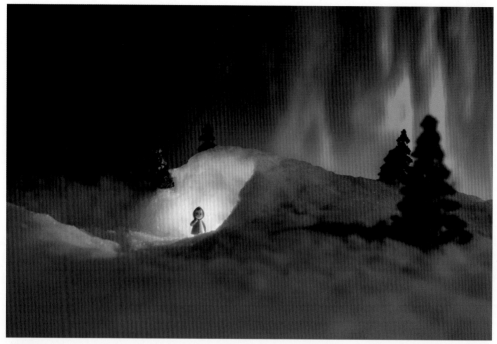

《远方》

● 场景解析

这张照片的场景构成并不复杂，雪地、模型树、小女孩及天空构成了整个画面。

其中雪地非常真实，这里用到了一种特殊的道具——人造雪粉。

人造雪粉在没有泡水之前就和面粉差不多，在某些场景中可直接使用。

但用温水冲泡之后，人造雪粉会变得更加晶莹剔透，更接近雪的质感，从而被广泛应用于一些商业活动中。

布光示意图

● **布光解析**

我们先来看一下布光图。

照亮整个场景的是画面左上方的一号柔光灯（配合柔光罩），由于这张照片拍摄的是夜景，不需要太亮，所以效果类似于微弱的天光。

二号柔光灯位于场景台面的侧下方，它的作用是照亮蓝色背景布的下方。

最关键的灯光是三号，它位于山洞内部，由于体积要求，我用到了非常小的LED暖色灯串。这样就和整个场景的冷色调形成了很好的反差，也便于将观者的视线集中到洞口的小女孩身上。

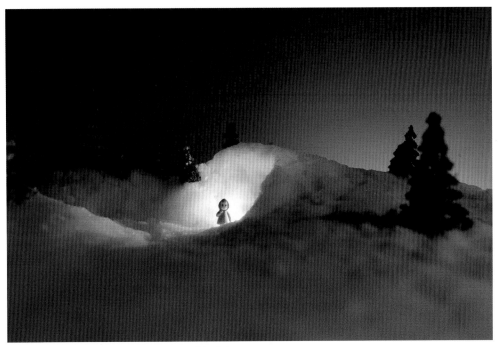

拍摄原图，参数：感光度ISO100，光圈f/4.0，快门速度5s

● **后期思路**

我们来看一看拍摄原图，这里用到的是35mm镜头，由于过于追求场景的纵深感，拍摄时使用了f/4.0的光圈。

现在看来光圈其实并不太合适，主要是景深过浅，在背景合成的时候，远景和背景之间会出现一些问题。如果需要背景合成，我们还是应该尽可能地缩小光圈进行拍摄，或者也可以后期采用景深合，成会使得远景和近景全部清晰可见。

从整个氛围和色调来看，这张原图是基本符合预期的，接下来就得思考后期的问题。

首先是基础调整，由于我们在前期拍摄时做得比较到位，这一部分相对简单，主要是整体微调、局部修复瑕疵、提高冷暖对比等。

更加关键的部分在于背景合成，这是在夜晚，并且是在极北之地，我一开始就考虑过合成一个极光背景。

背景图素材

● 素材制作

作为摄影师，我不建议大家在背景合成时直接从网上找各种素材图，没有成就感不说，还需要承担一定的侵权风险。我建议大家建立自己的素材库，平时拍摄的有意思的照片都可以放入素材库。最常见的就是各种形态的天空照片，对于微缩摄影而言，这些照片经常会用到。

我在翻看过往拍摄的照片时，发现并没有与极光相关的。这是很现实的问题，并不是所有摄影爱好者都可以随心所欲去到地球上任何一个地方拍摄。

不过，办法总比困难多，我们来试试看。

整体的思路是这样的，我们得做出一张模拟极光的照片，所以我先选了一张云的形状类似于极光的照片，通过对基础色调、色温、HSL等的调节，将其调整成极光的黄绿色。

色调处理完毕后，接下来需要模拟极光的灵动感，我选择了动感模糊。

极光后面还有星光闪烁，这里不需要太密集的星星，于是我选择了一张星光略微暗淡的照片，然后组合一些叠加模式，比如颜色减淡与点光，最后根据需要擦除极光的高光部分。

素材原图

改变色调

动感模糊处理

星空照片

使用Photoshop进行一层层的反复叠加处理，最后把不需要的地方擦除，以取得相对满意的效果。至于其他部分，还是标准的色彩处理、局部细节调整、瑕疵修复……这里就不再赘述了。

叠加处理

当然这是一个相对极端的背景合成案例，随着科技的进步，Photoshop 2021增加了一键换天的功能，我们可以把自己准备好的天空素材直接导入，就能非常方便地进行实时预览、修改、更换了。

最终效果大家可以往回看。虽然整体效果基本达到，但是现在看来，瑕疵依然存在。

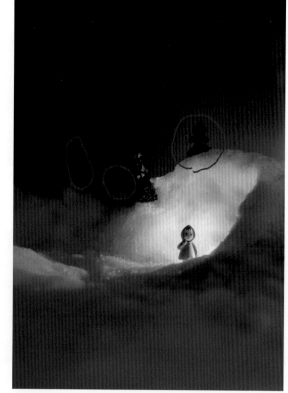

瑕疵复盘

● **背景合成常见问题**

大家能否看出，红圈的地方出现了什么问题？

对，就是前文提到的，前后景之间的关系出现了问题。

从图中可以看出，这几棵树是在雪地的后面。前景中的人物和合成的天空背景都是清晰可见的，唯有中间红圈标记的树是模糊的，那这几棵树在画面中就显得不对劲了。

严谨的处理方式就是做景深合成，使得前后景全部对焦清晰。但这样做工作量较大，且操作要求较高，需要在拍摄时对画面中的各个焦点进行手动对焦并拍摄数十张照片，后期的时候通过一键混合图层进行处理。

很多时候其实并不需要这么复杂，只要在前期拍摄时尽可能缩小光圈，背景合成的时候注意光源的方向，符合前后景视觉规律，就可避免穿帮了。

重塑画面光影

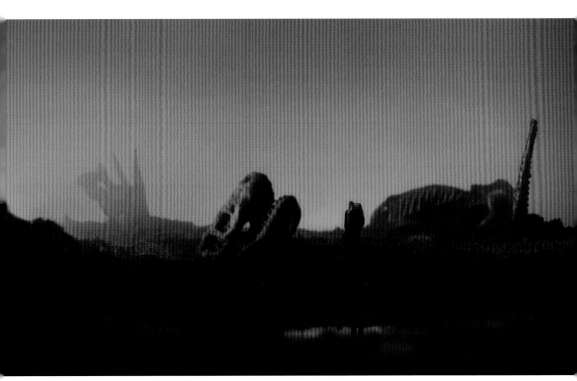

《蛮荒之地》

● 创作背景

拍摄这组照片时正值一年一度的奥斯卡颁奖典礼直播。我非常喜欢的电影摄影师罗杰·迪金斯14次提名奥斯卡,终于凭借《银翼杀手2049》,首次拿下奥斯卡金像奖最佳摄影奖。

据说他坚持所有照片都要在现场拍摄完成,不依赖后期调色。

《银翼杀手2049》中那个充斥着浓重橘色雾霾的拉斯维加斯,在我脑海中挥之不去。这一次,我在《蛮荒之地》中,用一场灯光和烟雾的实验作为致敬。

在拍摄之前,我就设定好了这么一个基调:整个场景都笼罩在迷雾中,并希望通过布光去直接达到我想要的效果。那么,在灯光及烟雾的设计上,我们应该怎么做呢?

布光及机位示意图

● **布光解析**

来看看这次的布光及机位示意图。

场景中有两个暖光源，一个在台面右侧下方，照亮些许背景，另一个为左侧的柔光灯，它是主光源。背景布直接采用暖色背景布，再通过实时预览，用相机白平衡来控制画面初始色调。

● **场景解析**

预设荒漠场景倒是简单，直接堆积一部分细沙即可达成效果；再配合恐龙骨架模型及人偶，一个简单的场景就布置完毕。但是拍摄时我觉得稍显单调，为了对应死亡与生命的主题，我考虑给画面增加一些水的元素。

其实通过后期插件也能达到此目的，但既然是致敬罗杰·迪金斯，那就得在前期做到极致，不能依赖后期。

从布光及机位示意图可知，前景处放置了一块泡沫板，在泡沫板上挖好洞，倒上适当的水，再把其余地方用细沙覆盖，这样一个微缩人工湖就完成了。拍摄的时候，我们把机位压低，从低角度拍摄，这样就得到了完美的倒影效果。

最关键的是漫天的烟雾如何呈现，这也是体现场景氛围感的重要一步。烟雾要均匀地覆盖除前景之外的画面，如果像之前制造烟雾一样使用电子雾化器或者加湿器肯定是无法满足要求的。

拍摄原图，参数：感光度ISO640，光圈f/8.0，快门速度13s

经过数次拍摄试验，我最终选择了烟饼。没错，就是拍摄人像常用的烟饼。

那位置呢？自然是在画面左侧，用微风往中间吹。

为了使烟雾更加丝滑，拍摄时选择延长了曝光时间。在13s的长曝光下，烟雾不断扩散，最终，整个场景呈现出一种梦幻般的橙色雾气。

● 重塑光影

可以看出，原图效果已经非常接近成片了，这得益于我们前期准备拍摄工作的完善，后期要做的工作也就非常简单了。

后期的思路很明确，色调基本符合需求，在对曝光、对比度、高光、阴影进行整体微调后，接下来要做的就是局部调整，即重塑画面明暗关系，重点区域亮的地方再提亮，暗的地方再压暗。方法有很多，画笔、径向滤镜、渐变滤镜、选取蒙版等，不再一一展开。

这里仅给大家提供一些思路，具体的方式不止一种，想办法一点点实现目标的过程也是充满乐趣的。

使用画笔重塑画面明暗关系

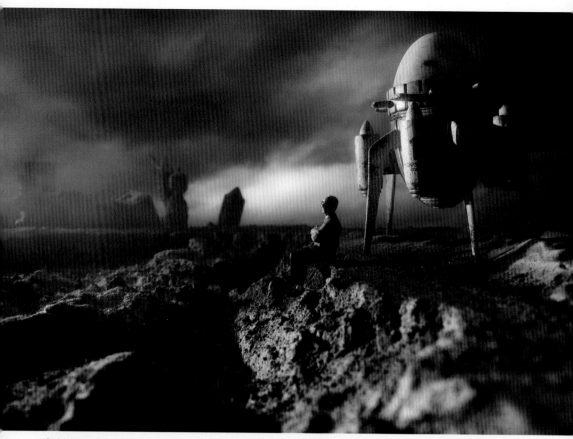

《时空旅行者》

界限

 如果不想进行后期合成，但又希望拍摄背景尽可能丰富，可以使用屏幕或者喷绘背景布作为背景，这样就不用考虑后期合成的问题。

 这种方式常用于拍摄模拟风光类及沉浸式超现实风格的作品，这样在拍摄时能更方便地进行布光调整及整体效果预览。把大量的工作在前期完成，后期就能省下不少工夫。

 其实对于微缩摄影后期来讲，每个人都有自己的界限。

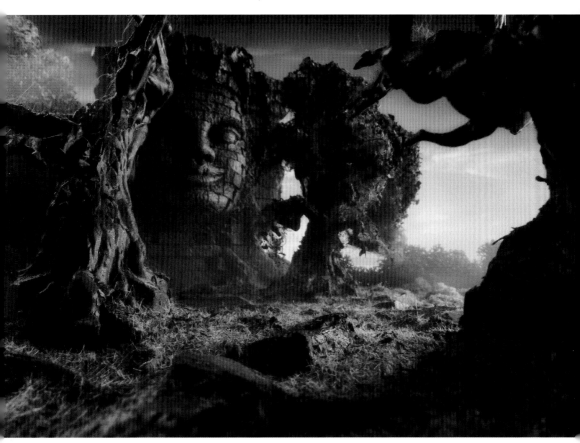

《失落文明》

如果仅仅是自娱自乐，那你可以任意下载好看的素材进行天马行空的发挥。

但如果你的定位是一个摄影师，或者你想朝着这个方向努力，那你至少得说服自己，所有的素材均来自原创。

若是参加一些比赛或是商业拍摄，那就更要注意后期的尺度及素材版权的归属，能在前期搞定的，尽量不留给后期。

CHAPTER 04

第 4 章　　　　组图
创作思路及作品解
析

4.1
覆灭：用微缩场景复原战争场面

创作背景

我去收拾旧物，看见一堆玩具士兵在排兵列阵。

我问："你们在干什么啊？"玩具士兵们回答："我们在等司令回来 。"

我一愣，犹豫了一下，说："你们的司令不会再回来了。"

"司令死了吗？"玩具士兵们问。

"不，他只是长大了。"

如今，你们的司令回来了！

组图

之前我也在一定程度上尝试过组图的创作，其创作难度比单张照片呈几何级上升。

创作时不仅要考虑单张照片所呈现的故事和画面效果，也需要对组图结构进行考量。

我想大多男孩子童年都玩过打仗游戏，也都梦想过做将军。

生在和平年代是我们最大的幸运，但历史需要铭记。把第二次世界大战这段历史搬到微缩舞台，是我在玩微缩摄影不久就有的想法。

用模型复刻历史，多年前李洁军老师早已做过。2009年，他凭一组《复刻战争》拿下了世界新闻摄影比赛（又称"荷赛"）三等奖。来自瑞典的艺术家Jojakim Cortis 和 Adrian Sonderegger也从2012年起，用微缩模型重现经典历史瞬间。

不过我一直觉得这太难了。宏大的主题，沉重的历史，在不是复刻而是创造的情况下，怎么用画面来表现？当时的我并没有足够的信心，就暂时将搁浅了。

但我不能总待在摄影的安全区域内，在之前的拍摄中，我做了一些初步的尝试，也进一步提升了自己的手工能力。我惊喜地发现，多年前残留的一点绘画功底还没有完全消失，这也给了我相当大的信心。

到了2019年年初，这一次我要做的事，是还原历史。第二次世界大战是人类历史上无法磨灭的伤痕，也是众多影视艺术作品的灵感来源，这一次，我要用微缩摄影的方式还原历史上那些鲜活的瞬间。

光是想想，就让我觉得心潮澎湃！

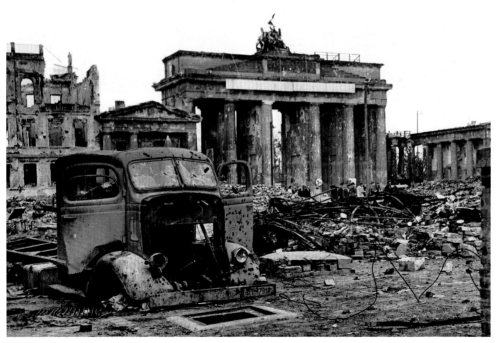

历史图片：柏林废墟

前期筹备

如此宏大的主题，应该从哪里开始呢？

考虑了许久，我决定从细微处入手。毕竟拍摄历史题材不同于自由创作，必须要保其严谨性，要对细节做一些考证，比如所拍摄战役的季节、军服、地形、武器装备等。

因第二次世界大战历史太过繁杂，我决定选取一些代表性的战役进行拍摄。思前想后很久，我决定拍摄的第一个战役即第二次世界大战欧洲战场的收尾之战——柏林战役，并希望在单个战役中尽量完整地展现多方视角，即展现双方士兵眼中、难民眼中的不同的战争。

确定了题材之后，接下来就是场景的准备。柏林战役是整个第二次世界大战中规模最大的城市攻坚战。

首先要准备大规模的残垣断壁，以及当时欧洲的建筑。

1：72拼装欧洲建筑1

1：72拼装欧洲建筑2

拍摄之前还有一个需要考量的问题就是场景与人物的比例。

非常幸运，由于存在数量庞大的军迷，市面上有着非常丰富的军事模型资源。其中性价比最高、最适合微缩摄影的无疑是1：72的模型，场景和人物完美匹配。

能买到的场景模型非常多，不过大多是需要拼装的白模，且需要从零开始拼接组装。

拼接完成后就是上色工序，这包含非常烦琐且细致的工作。为了更好地还原历史感，需要全手工进行多次上色及做旧处理。这种处理也会大大降低塑料模型的廉价感。

拼装过程

拼装完毕

上色过程1

上色过程2

成品展示1

成品展示2

　　实际上从做模型的角度来看，我做的模型可能很多都不太合格，不能做到360°无死角。但我秉承的理念是，这些道具最终都是为拍摄服务的，它并不像模型展示那样只是用来观赏收藏。很多时候，我借用灯光和调整机位就能使其效果倍增。对拍摄来说，够用即可。出发点不一样决定了使用的方法也不一样。

　　这个过程也是创造微缩世界的过程，让我累并快乐着。

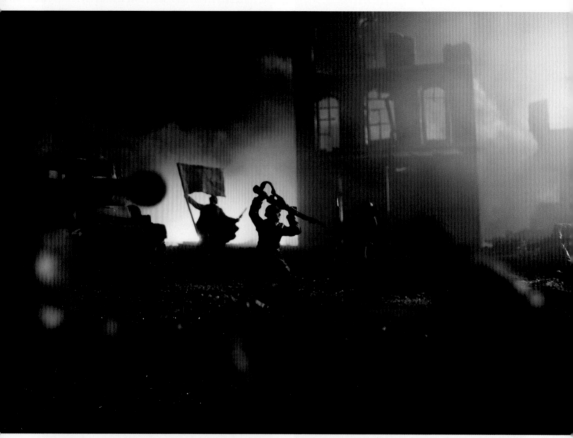

《柏林会战》

方寸之间，以小见大。既然没有办法还原宏大场面，我要做的就是尽量还原战

场上的细节。以剪影为主，刻画出炮火中城市攻坚战的神韵。

《前进！前进！》

漫天的炮火中，小伙子们一次次地往

胜利地方向前进。

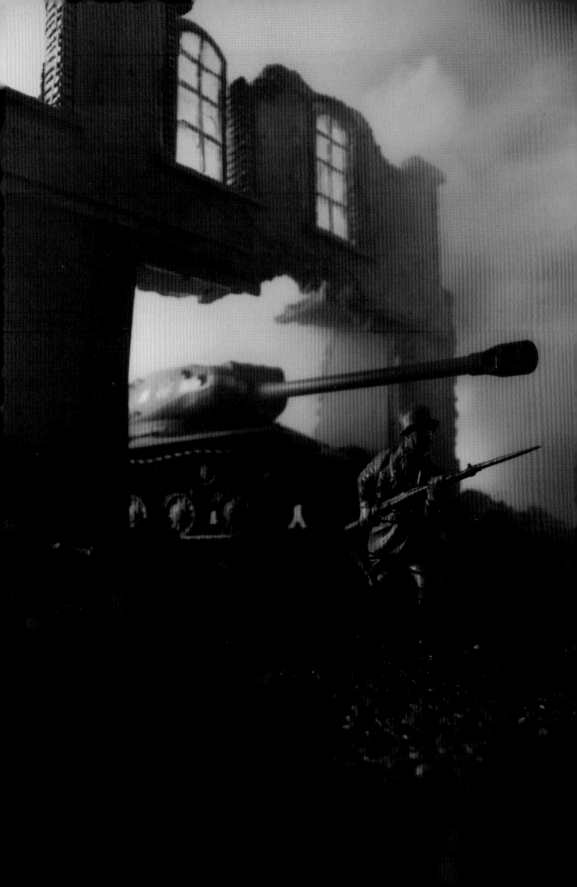

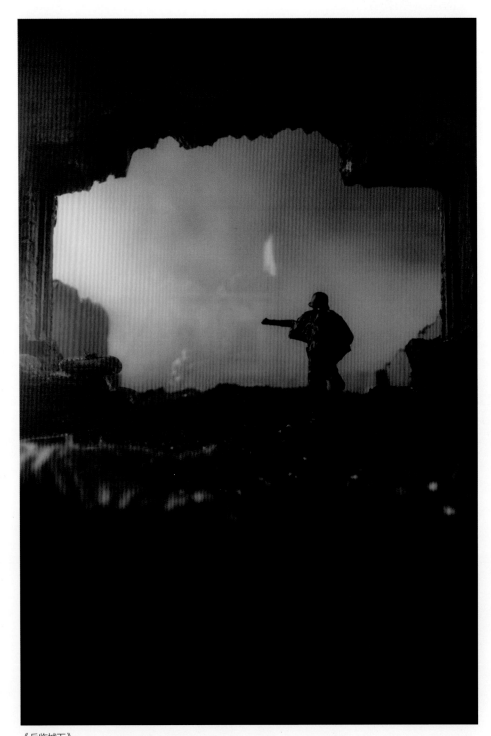

《兵临城下》

当兵临城下之时，他们为之战斗的，正是家人和脚下的这片土地。

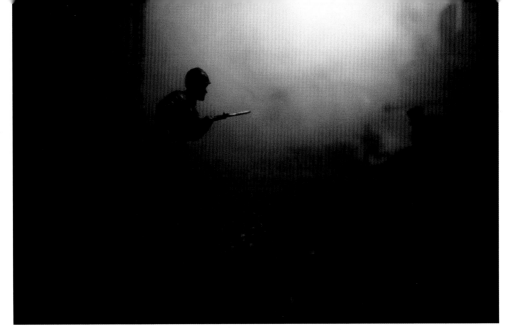

《迷雾》

漫天的炮火使得柏林城笼罩在迷雾当中，昼夜不分。尽管柏林城已沦为一片废墟，可苏军每往前一步，都需要付出极大的代价。

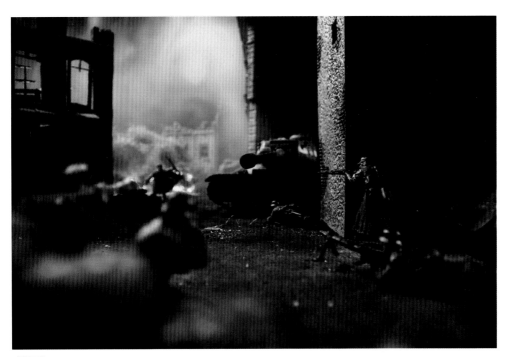

《毁灭》

街道上、暗巷中，无时无刻不在发生着激烈的战斗，前面的战士倒下了，后面的战士又补充上来……

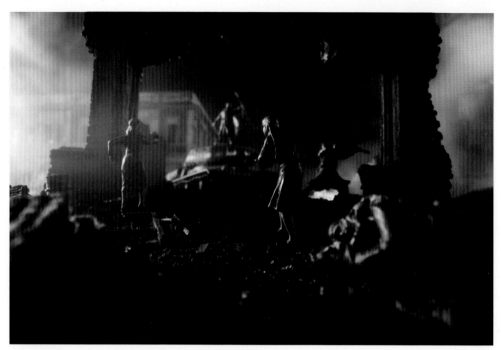

《战争泥潭》

战争的旋涡中，没有人能独善其身，同样，也没有所谓的赢家。

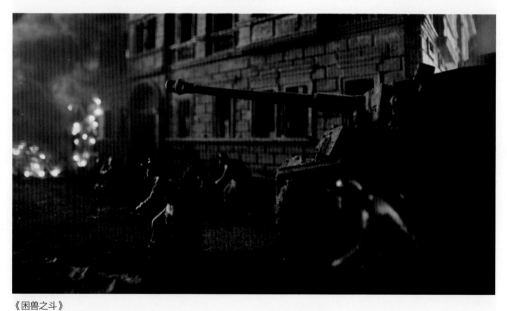

《困兽之斗》

战役已接近尾声，德军依托着昔日繁华首都的废墟，逐屋与苏联士兵进行反复争夺。

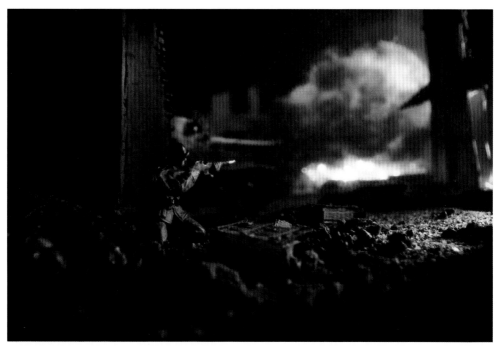

《最后的荣耀》

对于战士来说，战死沙场是最后的荣耀，也是宿命。

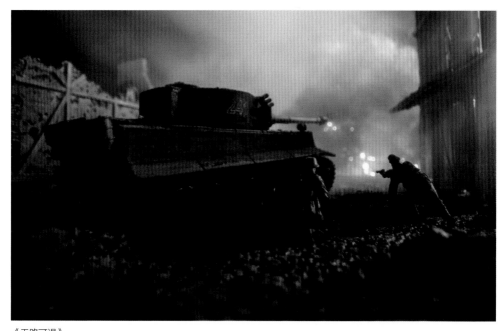

《无路可退》

虎式坦克最后的绝唱，它们别无选择，也无路可退。

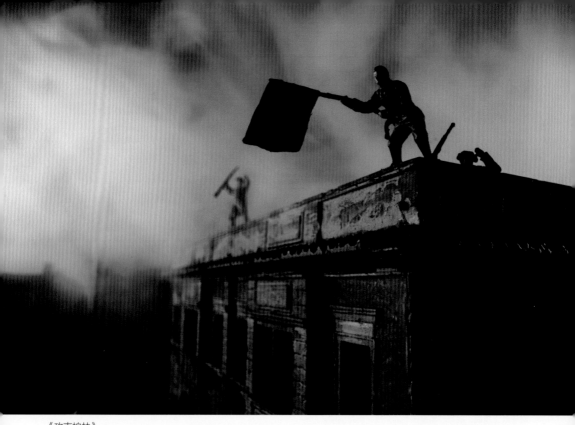

《攻克柏林》

这一张图比较有意思，我还原了苏军占领国会大厦，挥舞胜利红旗这一伟大历史时刻，这也标志着这次创作的完结。

历史图片

番外——斯大林格勒战役1

番外——斯大林格勒战役2

幕后分享

● 根据题材选择视角

这次的拍摄和以往有很大的不同，即我希望把自己置身于战场环境当中，用战地记者甚至是参与战争的士兵的视角来表现战争。因为搭建的场景和使用的模型都是统一的1∶72的比例，太小了，所以用普通机位或普通镜头会很容易地形成一个俯视最多是平视的视角，没有办法深入战场深处。

这里就要特别感谢老蛙镜头。作为国产镜头的骄傲，老蛙镜头提供的24mm f/14特种微距，完美地解决了我的拍摄问题。超广的视角和深入战场的特种微距镜头，达成了我的很多预期，带我穿越到战场上。

老蛙镜头拍摄花絮1

老蛙镜头拍摄花絮2

● 模拟爆炸

在本次拍摄中，我也秉承着尽量在前期解决各种问题的理念，费了很多心思。既然是战场，那免不了大量的爆炸烟雾，单纯用之前的烟雾制造方式，显得太虚不够真实。于是我决定通过手工结合烟雾的方式来模拟爆炸烟雾。

棉花模拟爆炸烟雾1

棉花模拟爆炸烟雾2

用棉花模拟爆炸烟雾，在模型圈已经是基本操作了，在微缩摄影中同样适用。直接对棉花进行上色处理，再喷胶起固定塑形的作用，就可以模拟出爆炸烟雾。不过这样还不够，在拍摄时，我在棉花中间加入LED灯，再配合现场的实际烟雾，爆炸场面就会更加真实。

对于后期处理来说，这个系列反而是个人认为最简单省事的一组，因为不需要换背景及二次合成。由于是历史题材，整体更偏向单色系，后期处理的思路也是以提升质感、修补瑕疵为主。

原本我打算把这个系列拍成长系列，从不同战役切入，再从欧洲战场切换到亚洲战场。不过，计划赶不上变化，策划一次战争题材的拍摄，所消耗的精力过多，我只能暂时告一段落，留待后续。

4.2
将暗黑进行到底——微缩末日世界

❘ 创作背景

后来，我也开始慢慢结合商业试水，以探索微缩摄影更大的可能，但我总是忘不了纯粹创作的快乐。这一次，我不再考虑受众和传播，遵从内心进行创作。

作为曾经的电影游戏迷，拍摄科幻末日类题材，也是我一直向往的。

这次故事的背景是人类面临致命病毒的威胁，被感染的人类将丧失意识进行无差别攻击。整个世界陷入混乱，末日来袭。

组图

| 作品展示

先来回顾一下作品，胆小的同学请躲在被窝里观看……

黑云压城，似乎有某件大事将发生。

急促的汽车鸣笛声，市郊的公路上出现了一个奇怪的身影……

在城市的某个角落，暴风雨来临前的宁静。

法帝斯把车停在路边，远远望着眼前的美好画面。他明白，一场血雨腥风即将到来。

从Z市传来的消息：病毒，已经开始传播。

宁静的世界被打破源于一起案件。

在夜幕来临前，39街区的警察接到报案，停车场出现了一名诡异的死者。

摄像头拍到了这一画面。

在看不见的背后，危险已经袭来，原来死者并不止一个，

而且似乎已经开始感染，有人挣扎着爬起……

但一切，已无法挽回。

病毒传播的速度，超出了人类的想象和控制。

一夜之间，城市的各个角落都开始出现感染者。这些无意识的怪物逐渐开始渗透……

仓库门口这几名工人看起来已经感染了。

但可怜的柴犬还不明白危险即将来临，在生命结束前，它还在摇着尾巴望着主人的躯壳。

伴随着大量的人类被感染，整个城市开始陷入恐慌与绝望。

感染者无差别地攻击着所有活着的生命体。

你可以想象面包车中幸存的人此刻的绝望吗？

幸存者组织起来，同感染者进行殊死搏斗。

遗憾的是，所有地方一个接一个地沦陷……

整个世界陷入前所未有的绝望。

3个月转瞬即逝。空气中弥漫着死寂的味道，那么令人绝望。

树林里报废的警车早已锈迹斑斑，从它身上的痕迹依稀还能看出曾经发生的故事。

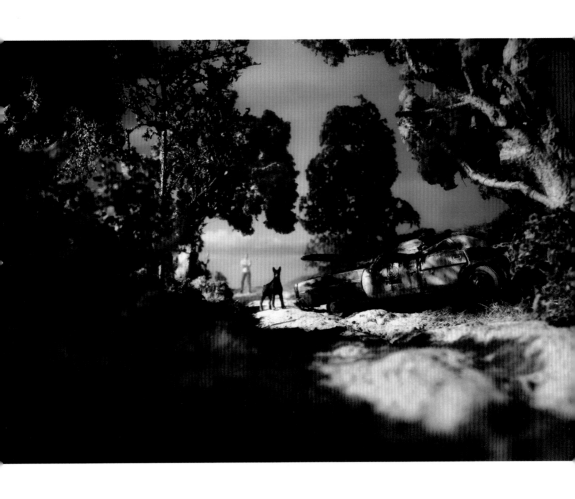

这一天，久违的阳光洒进树林，一切都是那么宁静。

远方传来几声刺耳的枪声，会是希望的所在吗？

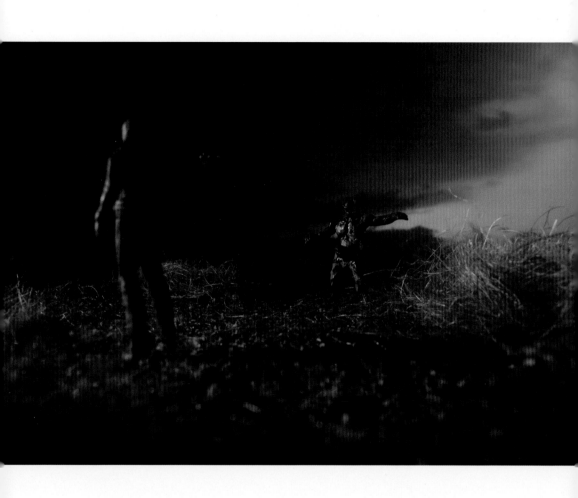

枪声就是从这片荒原传来的，战斗从黎明持续到晚上。

眼前的这位孤胆英雄，就是前面出现过的法帝斯。

他明白仅靠自己的力量没有办法拯救世界，他能做的事只有一件，那就是活下去。

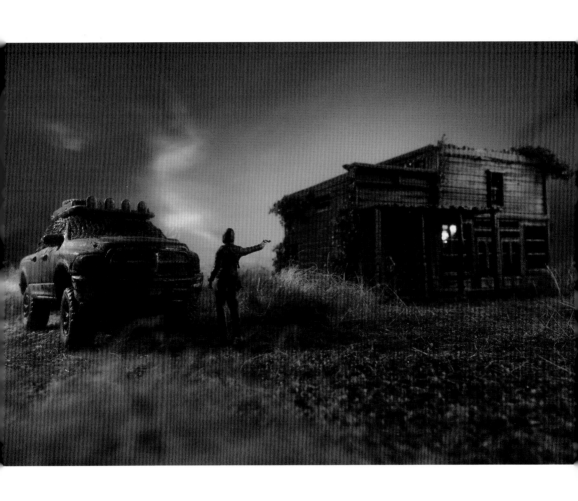

伴随着最后一声枪响，法帝斯轻吹了一下枪口：

"呼，第100个，你运气还不错。"

这里已经不能再待下去，该去下一个地方了。

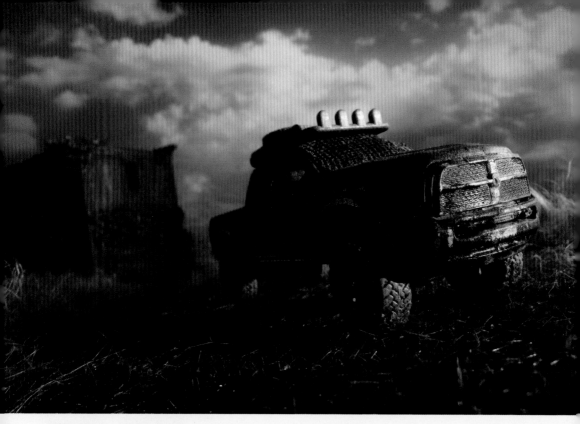

伴随着呼啸的风，末日皮卡绝尘而去。

追寻着生的希望，法帝斯再一次踏上征途。

| 幕后话语

　　这一次的创作相对顺利，从前期策划到最后完成，总共不超过两个月的时间，当然在这之间我还完成了其他一系列的大事，比如晋升为人父。这导致我创作这组作品的时候出现了双重人格。

　　白天，我化身爱心奶爸。夜晚，我则"黑化"成暗夜使者拯救世界。

● 模型制作

扯远了，还是说回这一次的创作。

确定了拍摄题材之后，就得准备模型，在当时我还是以购买成品模型为主，还没有尝试用3D打印制作，当下能找到的符合要求的人物模型不多。（如若放在3年后的今天，会多很多选择。）

最终我选择了1:72和1:64的模型混搭。

1:72模型加工

这次我还融入了一些公路元素。车，也是很重要一个场景元素。车非常好统一，1:64是小尺寸车模的常规尺寸，市面上有非常多成品可供选择。

为了还原末日氛围，细节上必须做到完美，一般的模型车达不到我的要求，只能对其进行做旧处理。

1:64模型做旧

1:64模型做旧

既然有车辆的元素，那怎么少得了西部小镇。正片中最后3张出现的西部小镇，也是计划当中的。做一个简单的荒漠地台不在话下，在上面随机种植一些杂草，再配上一个小木屋，西部小镇的感觉就有了。

荒漠地台

荒漠地台

小木屋好找，但符合比例的小木屋就难找了。3D打印是一种合适的选择，但又得经历一番上色改造。

首先上基础色，然后阴影旧化，最后总觉得还差点什么，嗯，加一点藤蔓，完美！

3D打印小木屋

手工上色处理

当然一些偏复杂的场景还是需要定制，比如这条秋日的林间小路。

枯黄的树叶，配上废弃的车辆，故事感就营造出来了。

需要注意的是，这类场景就算定制，还是要求你有一定的动手修复能力，因为它们在运输过程存在一定的损坏风险。至少对所有的树木，你得有黏合再拼接的能力。

成品场景

成品场景

回过头来，我们看一下故事前半段的城市布景。这次用到了一种特别省时省力的办法。这种方法也是在微缩车模圈中应用得较多的，用纸板来布置。虽然是平面纸板，但只要合理地利用光源，弱化它的平面感，拍摄时多采用侧逆光和少量烟雾烘托气氛，完全可以达到以假乱真的效果，极大地提升了拍摄效率。

纸板布景1

纸板布景2

当然，也并非是一成不变地采用纸板布景，利用部分元素，如饮料机、轮胎等作为点缀，通过混搭形成更加立体的效果。

纸板布景3

诚然，使用这种方法布景有些画面从肉眼上看过去会显得有些混乱，但这也是一直以来我对自己的定位，我是摄影师并非场景模型师，我所做的一切都只是为了最后产出完美的图片。至于这个场景是否完美无瑕，真的没这么重要。

例图分析

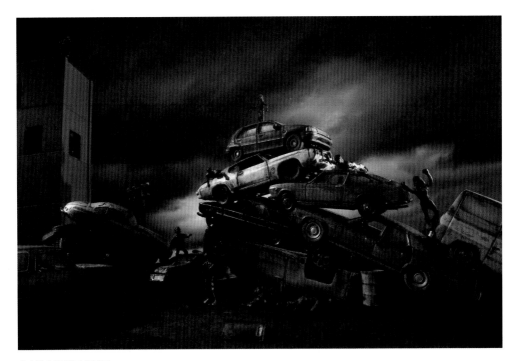

废弃停车场场景成品图

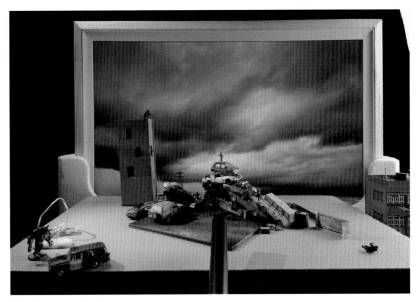

布景图

以废弃停车场场景为例，这也是我最开始脑海中浮现过的场景，堆积成山的废车、空气中散发着的危险气息、居高临下的威胁……末日之战一触即发。

● **元素分析**

从布景图可以看出，这个场景中的构造很简单，就像堆俄罗斯方块一样，把车辆堆高。当然每辆车都是精心旧化过的，细节满满。地面就用一块简单的纸板来充当。仔细看成品图还能看出右上角的特警和最下方带血的盾牌。

本次天空基本上如图所示，不采用后期合成转而采用之前介绍过的BOE画屏，再配合我早期拍摄的天空素材，在拍摄时基本上可以做到所见即所得的效果。

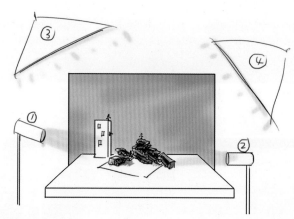

布光示意图

● **布光解析**

这里采用了典型的侧逆光，两盏聚光灯分别在左右两端（偏前侧）聚拢光线投射到主体上，勾勒出主体的轮廓，然后在左右上方各布一盏柔光灯作为辅助。柔光灯的光线一定要暗，这样就可以塑造出暗调但又如雕塑般的主体。后期再根据画面效果，逐步提升物体质感，塑造出符合我们内心的"暗黑系"末日世界。

4.3
一个人的火星旅行

小时候，谁没有幻想过去火星旅行呢？
长大了才发现，把梦想变成现实有多么难。

| 创作背景

火星，自古以来就承载了人类的许多幻想。从神话，到预言，到观测，关于火星的文学与影视作品层出不穷，人类对火星的探索也进入了一个新的阶段。

2020年可谓"火星元年"，中国国家航天局、美国国家航空航天局和欧洲航天局都分别开启了新一轮的火星探测计划。其中，我国是首探火星，意义深远。随着"天问一号"火星探测器一次性完成"绕、落、巡"三大任务，我国也正式步入探测火星的强国之列。

作为一名微缩摄影师，很早之前我就想策划一次关于太空题材的创作。

2020年正好是"火星元年"，我终于把这事提上日程，算是对童年幻想的一次满足，也是对我国太空探索事业的致敬。

2020年下半年，我开始有初步想法，8月开始筹备，一直到10月才正式启动。虽然过程比较曲折，但这绝对是一次非常有意思的拍摄。

《火星狂想曲》

火星，这颗太阳系中的神秘红色星体，承载了人类的终极狂想。

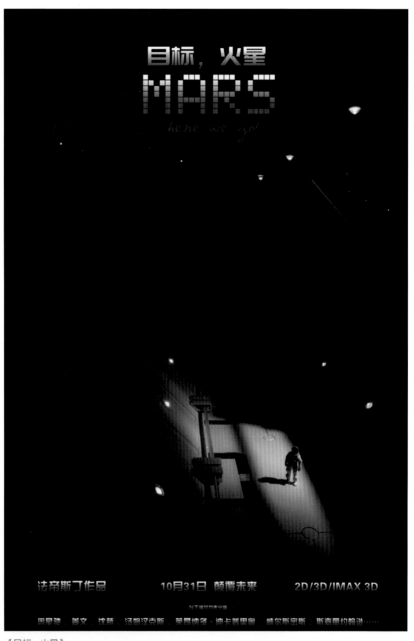

《目标，火星》

人类从古至今都没有停止过探索宇宙，

是时候迈出这一步了。

前往未知，发现未知，

火星，我们来了。

《迷途》

我们仰望着同一片天空，
却身处不同的地方。

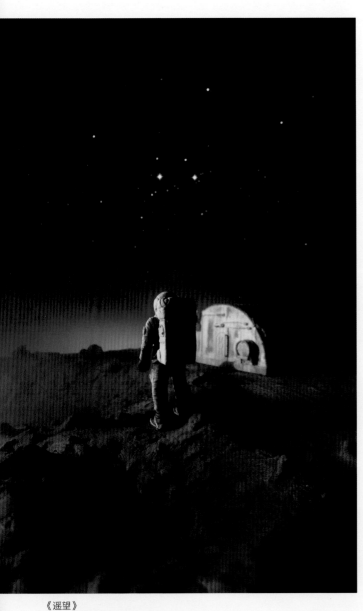

《遥望》

火星的夜晚孤独且更加漫长

（火星自转周期为24.622962小

时，略长于地球自转周期），

夜空中繁星闪烁，

不知道哪一颗是地球。

《探索》

探索火星的脚步，从未停止。

火星移民计划，

是否会在未来成为现实？

《拜访》

人类一直在寻找外星文明，

也许某天它会自己找上门来。

这天，一道光束从天而降……

《归》

火星上的先行者回到火星舱:

"咦? 怎么好像有'人'来过? "

《相遇》

历史性的会晤，

人类与外星文明在火星的首次相遇，

他们会说些什么？

《告辞》

会晤之后，

他们似乎达成了某种默契。

那么，就期待下一次的相聚吧！

《红色荒漠》

贫瘠与荒凉都不足以形容这片土地，

尽管如此，

人类对它依旧充满无限遐想。

THE MARS PLAN

法帝斯丁微缩火星系列

《红色荒漠》

贫瘠与荒凉都不足以形容这片土地，

尽管如此，

人类对它依旧充满无限遐想。

《基地》

第一批火星先行者的轮换期要到了，望着远方的基地，他开始发呆。

《协作》

"现在运送的是返回地球的燃料，大伙听我指令，谨慎通过！"

《前夕》

"我已经接到返回地球的指令了，临走前来看看你。

剩下的日子，你加油吧！"

《离别》

"离出发还有2小时，你保重，

我要回地球了。

3年后再见。"

（在"火星冲日"阶段，地球与火星距离较近；而"火星冲日"大约每26个月

发生一次。火星与地球之间的距离最近约5500万千米，最远约4亿千米。）

《返航》

巨大的火焰照亮夜空，正式返航。

有人离开，

也有人留下。

《来自火星的思念》

到达火星的第1342天，他常常坐在那块石头上发呆，遥望地球。

他的目光已穿越深邃太空，那里有我们小小的地球。

《深邃》

火星，再见。

场景制作

拍摄这一组太空题材的原因前文已经讲过了。

决定了拍摄题材之后，接下来的问题就是怎么拍。

既然是拍摄太空题材，我还是更愿意从意境和画面出发，把自己置身于场景当中，这也是我最擅长的领域。那么，就要利用场景、模型、光线等所有的一切，去模拟出一个真实的火星环境。

这一点非常具有挑战性，也让好久没沉下心来创作的我热血沸腾起来。

为了表现在太空中俯瞰火星的效果，我选择了用3D打印的方式来制作火星，以完美还原火星表面的沟壑。在没上色之前，它曾被很多人误认为是一个大大的馒头！

上色之后，火星诞生！

3D打印火星白膜

火星上色成品

最难的是火星地貌的制作。因为拍摄中大量的镜头都是在火星地表完成的，所以要还原真实的火星地貌。在制作的过程中，我参考了我国的雅丹地貌，尽量还原每一处细节。

用泡沫板和石膏开启塑形第一步，随后用场景泥覆盖泡沫板表面。我是首次制作这种超写实地台，它与传统模型场景制造工艺不同，一般来说需要手动制造令人满意的肌理效果，因而对塑形能力的要求极高。不过我选择了剑走偏锋，部分岩石直接采用真实岩石。（采用鱼缸造景常用的红色木纹石，场景契合度非常高。）

地台制作1

地台制作2

地台制作3

地台制作4

接下来就是地台表面明暗关系的处理。这个过程中我再一次进行了新试验，用铸造专用红沙去模拟火星的沙石表面，再用场景旧化液一点点处理明暗关系，最终的效果超出了预期。

地台制作5

地台制作6

最后也是最重要的一步，就是细节的处理。这没有太多的技巧，就是慢工出细活，根据参考图及自己心里的火星地貌，去做最细致的还原。

要注意的是，本场景的制作流程方法并不完全适用于常规场景，这里所做的一切只是为了拍摄时呈现完美效果。

火星舱是宇航员的生活小屋。火星舱的制作不在我的专业范畴内，于是我直接找到专业的模型合作方，提出设计需求。后面我转念一想，效率最高的办法应该是对相似物件进行改造，然后我就想到了图中所示的1:64的空中飘带房车。

经过一番专业改造，上色旧化，添加模型水贴，火星舱就此完成！

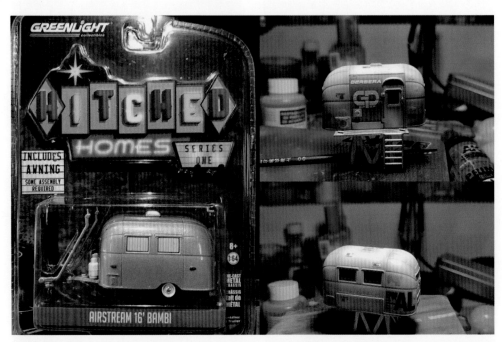

火星舱改装

接下来是宇航员的制作。

我在全面寻找了市面上合适的小比例宇航员后，发现要么是造型太过单一，要么是制作太过粗糙。于是我决定用3D打印，这样可以很好地调节动作设计和手工涂装上色。

由于模型比例过于微小（1：72~1：87），为了确保细节精确，我选择了最好的进口红蜡作为打印材质。

模型文件为精模，在绑定骨骼及调节动作的过程中我发现操作难度很大，模型极易变形，最终完成的大概只有设计图的一半，因而留下了些许遗憾。

3D打印宇航员

最终上色图

拍摄技巧

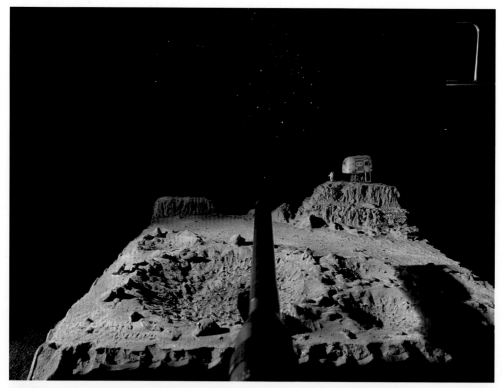

拍摄花絮

● 视角选择

准备工作结束后,接下来的重头戏就是拍摄。

为了获得沉浸式的体验,画面细节、场景构图和光线氛围三者缺一不可。

在前期模型场景的制作上下了很多功夫后,现在回到机位上。大部分微缩摄影的机位都非常固定,以高高在上的俯视为主,有点类似于游戏中的2.5D构图。这样拍摄的好处是可以使画面中的绝大部分元素得到很好的体现,有利于拍摄富有设计感的图片。在这种机位下往往选择不易变形的常规微距视角,多使用长焦镜头。

但这样的视角会显得有些单调,我更愿意把自己(镜头)置身于场景中,以一个参与者的方式去讲述。

镜头也会以广角为主,拍摄时要注意控制构图的纵深以及对前景的利用。

● 灯光技巧

光线是营造氛围的利器，此次的太空题材拍摄，我更侧重于聚光灯的使用。为了让光线看起来更硬朗，我运用了相对多的侧逆光、逆光来勾勒轮廓及加强画面的冷暖对比。

拍摄主力还是聚光灯和柔光灯。再搭配一些便携的特殊光源。这些特殊光源体积小，功率可调节，同时还有丰富的色彩搭配，能得到非常丰富的效果。

特殊光源配合1

特殊光源配合2

谁说灯光不能入镜呢？有些时候，特殊的灯光可以直接应用到场景中，成为画面的一部分。以下3幅图，只是用了一个可调节RGB的棒灯搭配烟雾，通过在前期拍摄时对色彩及色温的调节，就能得到。如果我们能灵活运用，足可以搭配出更多更丰富的创意效果。

色温对画面的影响1

色温对画面的影响2

色温对画面的影响3

拍摄花絮

至于后期，我还是秉承一贯的原则，都只是基本的调整搭配局部影调的微调。

可以在前期拍摄时解决的问题，就不必再依赖后期了。

那这一次，我在前期拍摄时都解决了什么问题呢？

抛开老朋友画屏不谈，我们来聊聊两个新内容。

● 微缩光绘

光绘摄影又叫光涂鸦，即以光的绘画为创作手段。

虽然是在微缩场景里面做类似效果，不过原理是一样的，只是微缩摄影对发光点的要求更为精细，因为小的场景更容易穿帮。

基于这个特殊的场景应用，我自行制作了迷你光绘棒，将一颗直径1cm的LED积木灯连接在铁丝上，这样我们就可以非常方便地在场景中挥舞了。

自制迷你光绘棒

一切准备就绪，一遍遍地挥舞，一次次根据试验效果修正相机参数和
光绘轨迹，控制好光绘的曲线和速度，经过数十次试验后，终于得到了满
意的光轨。

拍摄试验1

拍摄试验2

定稿图

● **背景试验**

现在来揭秘另外一个贯穿整个场景的重要部分——背景。

白天的天空背景制作在前文已经讲过了，那夜晚深邃的宇宙星空呢？

可以合成，但没必要，这次我试验了一种全新的方式。

我使用了一块绷直的黑色吸光布，在上面戳出密密麻麻的针孔，最后在黑色吸光布后面布灯，让强光从针孔中均匀地透射出来，从而完美还原了深邃的宇宙星空。

背景拍摄花絮

当然，为了让星空更有层次感，不至于一团黑，在黑布的下方我通常会放置可调节RGB的棒灯。在拍摄的时候，背景部分再辅以适当的烟雾，就会让整个星空更加生动。最后再来看看这张照片的原片和成片对比。

原片

成片

可以看出，在前期拍摄时做出的努力，使后期变得轻松愉快。整体的调色思路就是还原更真实的色彩，加强冷暖对比，并对画面影调进行进一步雕琢。

这一场关于火星的"白日梦"就暂时告一段落了，但我相信，在不久的将来，它会慢慢变成现实。

地球，不是人类的终点，在探索太空的道路上，人类永不止步。

4.4
一个微缩摄影师的"三体"世界

| 创作背景

这一次的创作题材对很多人而言已经很熟悉了。

《三体》中国科幻史上一座绕不过去的高峰。在影视化改编的过程中一直困难重重，庞大的世界观、硬核的科幻概念、深刻的人性……如何呈现出原著中文字的无穷想象力，还原读者心中的"三体"，无疑是一个艰巨至极的任务。

不过，每个人都有自己心中的"三体"。

在2020年首次尝试过科幻题材火星系列的创作后，我就打起了"三体"的主意。在经历过"末日""科幻"等一系列的创作洗礼和升级后，我开启了这个疯狂的想法——用"微缩摄影"来呈现我心中的三体元素。和往常的作品不太一样的是，我只能选取其中某些有代表性，且适合用微缩进行还原的场景进行制作。最终选出了"红岸基地""太阳系二维化""黑暗森林""引力波天线"这几个经典场景。抛开时间线及情节，以一种类似散文的方式推进。那接下来，先请进入到正片时刻。

在"三体"之前，我从没想过毁灭一个文明如此悲壮的事偏偏还能以这么浪漫的形式表现，但"三体"做到了，当人类被二向箔攻击，整个太阳系都被二维化成一个平面后，呈现的图案就是凡·高的《星空》。

| 正片

罗辑，最后作为人类文明的守墓人，在冥王星上与太阳系一同被二维化而死亡。

"哦，要进画里了，孩子们，走好。"

太阳系被二维化的最后一刻，罗辑说的最后一句话。他留了下来。

这是《三体》第一部里面汪淼检测到宇宙闪烁的场景。据说此基地原型就在北京密云。（由于本人比较懒，这里和后面的"红岸基地"共享了雷达模型。）

"三天后，也就是十四日，在凌晨一点钟至五点钟，整个宇宙将为你闪烁。"他看到了天空的红光背景在微微闪动，整个太空成一个整体在同步闪烁，仿佛整个宇宙只是一盏风中的孤灯。

改写人类命运的"红岸基地"远景。

她用尽生命最后的能量坚持着，在一切都没入永恒的黑暗之前，她想再看一次"红岸基地"的落日。"这是人类最后的落日"，叶文洁轻轻地说。

在原著中，这一段画面描绘的其实是"红岸基地"废墟。巨大的雷达已经消失不见，但为了画面元素的丰富，也由于场景细节准备还是不够充分，最终将其保留。

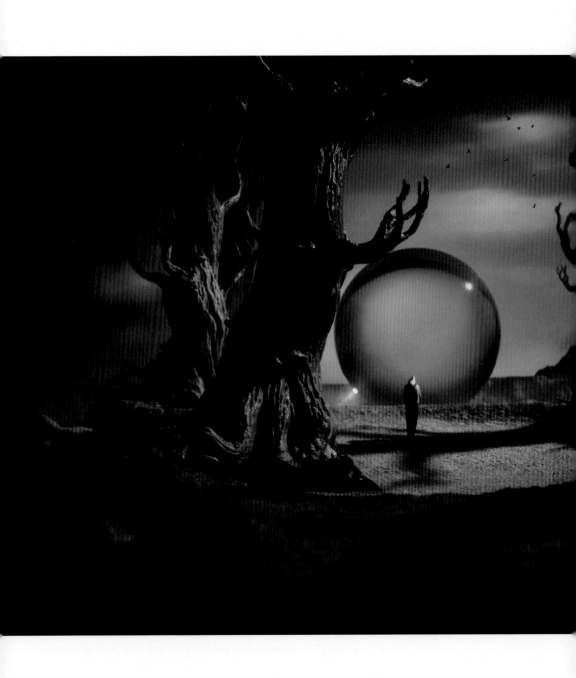

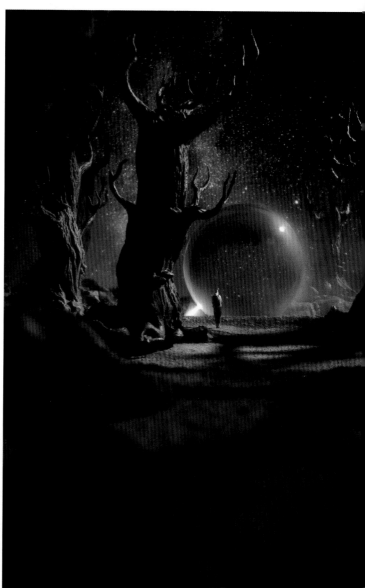

宇宙就是一座黑暗森林，每个文明都是带枪的猎人。

罗辑一家在华北平原看到引力波天线的情景。（原著中引力波天线是悬浮在空中的巨型圆柱体，原谅我用了椭圆体代替。猜猜这是什么？）

幕后故事

● 模型与场景地台

关于模型与场景地台的制作，在以往的创作中已经分享过很多案例了。早期基本以采购成品为主，逐渐演化到用半成品进行手工上色、做旧，再到根据创作需求引入3D打印技术，进行更多的个性化定制。

3D打印树干手工上色

3D打印雷达 "红岸基地"模型成品加工

官方授权的"红岸基地"模型摆件成品，除了比例太小，其他的倒是都符合想象。考虑到大景的配合，故处理成冬季雪景。

为了拍摄的时间和道具成本，我们首先要考虑能否与现有的场景做配合。正巧我手头的另外一个商业项目造了完整的雪山地台，配合上一个"红岸基地"模型，应该可以凑合了。

与之前火星系列场景地台的制作方式不同，这次完全采用3D打印精准塑形，再添加色彩及质感。相比纯手工制作，这样可以提升不少效率，更适合有一定预算的商业项目。由于时间及成本关系，最终没有还原原著中雷达峰所在地大兴安岭那种茂密的原始森林，也算是一个遗憾。

3D打印大型雪山地景

● **镜头的选择与技巧**

在前面的案例中，我分享过关于很多我对微缩摄影视角的看法，也多次表达过我个人会以广角为主，更喜欢身临其境的方式去讲述。

但落实到具体计划中也并非一成不变的。

我们的老朋友——老蛙特种微距镜头，利用广角体现森林的纵深和空间感，确实有得天独厚的优势。（水晶球是非常好用的道具，包括前文制作的"引力波天线"也是使用的椭圆的水晶球灯。）

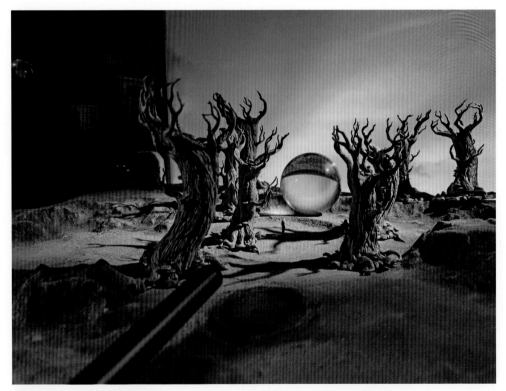

深入到场景当中的老蛙特种微距镜头

我们需要根据对画面的不同需要,选择不同的镜头和焦距。

如下图所示,拍摄红岸基地全景图时,放弃了广角,采用70mm的长焦端进行拍摄。

主要原因是这个模型摆件相对前景人物来说实在是太小了!

这也是微缩布景中的常见问题——模型比例不匹配。要解决人物和背景的比例悬殊问题,合理利用角度和焦距是个好办法。在风光摄影中,我们通常会用长焦镜头把拍摄主体背后的背景放大,造成背景压缩感,这一点在微缩摄影中也同样适用。

使用长焦镜头远景

● 关于AI那些事

作为书迷,第一次看《三体Ⅲ:死神永生》中,太阳系被二维化的场景,简直惊为天人。从此看凡·高的《星空》更有了一丝悲凉和末世感。这也是我特别想还原的场景之一。

那,凡·高版本的二维化星空,应该怎么还原?

我想到了这半年以来大火的AI制图。随着模型算法的不断优化迭代,AI作画的水平可以说是突飞猛进,是否可以在此基础上,与微缩摄影做一下结合?

在AIGC大火的这半年,我个人对待AI创作持谨慎观望的态度。我并不喜欢纯粹的AI制图,但是科技的发展不以个人意志为转移。它还是来了,而且如此之凶猛。为了迎接有可能到来的行业冲击,既然避不掉,只能融合共生?关键是该如何将其作为一种辅助创作的工具使用,这一次的创作是个很好的契机。

经过Photoshop加工的AI凡·高风格星空图

作为19世纪杰出的艺术家之一，凡·高笔下的星空深入人心，这些进入公有领域的艺术家风格，对于AI来说倒是减少了版权和伦理争议。作为生产力工具，这一次它的表现也足够出色，也让我开始重新思考未来和AI的关系。极具抽象的二维化星空和太阳系，正好作为本次拍摄的背景素材。

好莱坞在多年前已经有了二维动画人物融合实景的成熟案例，那这一次，我们反其道而行之。用实拍微缩前景，融合抽象二维背景，来尝试还原三体中的"太阳系二维化"这一末日景象。

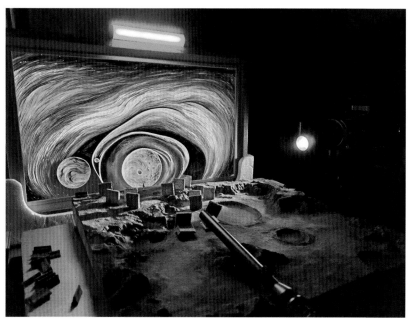

太阳系二维化场景拍摄花絮

这是二维化其中一张的拍摄花絮。可以看到，我并没有采取直接后期合成的方式进行。而是在实拍的基础上，后期再叠合素材图进行一定优化。这样可以最大程度保证前后景光线、景深的还原。（这也是为什么很多背景合成作品会令人感觉到不真实的原因。）

CHAPTER 05

第 5 章　　经典
案例解析

5.1
怎样拍出好看的剪影照片

在第3章的手机拍摄范例中，我们就讲到了剪影。

对我来讲，在微缩摄影的创作中，剪影是我乐此不疲的一种创作形式。微缩摄影的独特性让我能充分发挥剪影的优势，也能够很好地创作出许多富有独特魅力的剪影画面。

▍用剪影讲故事

那么在用微缩摄影创作剪影的时候，我们应该注意些什么呢？

首先是故事性！《造梦师》系列是我最早被认可的作品，我早期的大部分作品充斥着阴郁和孤独，由于当时我还处在试验性拍摄阶段，用光相对比较单一，剪影是最常用的形式。

剪影的好处在于能够弱化模型质感，在后期处理上的空间更大。

做过后期合成的读者都知道剪影的后期合成对光的要求相对来说是最简单的。

《安魂曲》这张图的关键点在于，通过剪影对气氛和故事进行塑造与表达。以巨大的满月为背景，月下一个骷髅，安静地弹着钢琴。剪影排除了更多画面细节上的干扰，观者可以很好地通过剪影填补想象中的空白。

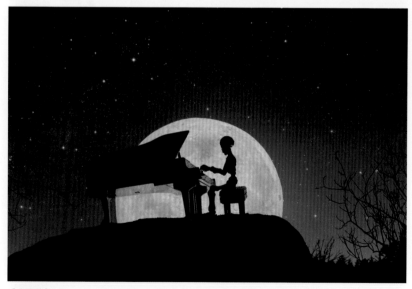

《安魂曲》

情能够跨越时空，就算人鬼殊途，冥冥之中也会有连接的纽带。

下图是2018年创作的《末日》系列中比较有代表性的作品。那个时候我拍摄微缩题材已近半年，在技法和布光上开始有更多的思考，比如通过光线去影响画面的冷暖对比。

这一张图模拟的是夜景，天空用的是蓝色背景布。场景中放置了两盏蜡烛（暖光），一盏在废墟中间，突出主体人物；另一盏在画面左边，照亮远景中的一部分建筑，再用烟饼来营造冲天的火光。

一人一猴正好挡在蜡烛的正前方，很好地刻画了主体的轮廓，也为整个画面添加了故事性。

《绝境重生》

即使世界一片混沌，也总有人没有放弃。哪怕身处绝境，只要活下去，就有着无穷的希望。

"我要活下去，去寻找失散的爱人，重新找到一个地方，建立我们新的家园。"

下图是一张很神奇的作品，也是传播范围最广的一张，单在某短视频平台上就播放近500万次。

看来和时空相关的话题也是永恒的话题，永远不缺乏神秘感。

其实剪影并不只是像很多人理解的那样，所有物体只剩下轮廓。

像上图一样，剪影主体为一人一狗，背景为被火光照亮的巨型时钟，和剪影主体形成了鲜明的对比，提升了整个画面的神秘感和故事性。人物好像在同时间进行一场对话，留给观者无尽的想象，这也是一种有趣的剪影形式。

《停滞的时空》

停滞的是时间本身，而不是这个世界。

前面介绍梦境的时候详细聊过下面这张图，这是根据我的梦境还原的。

　　整个《造梦师》系列中，这是对我而言意义非常大的一张。但如何把梦境还原？如何用剪影的方式去表现呢？这里为大家详细揭秘。

《黑暗森林》

确定了拍摄主题后，就要拟定场景。因为梦境中处于非常寒冷的森林，我就确定了这么一个雪景森林的场景，由模型树和模型雪粉组合而成，再放上符合森林比例的人物和龙的模型。

置景现场

既然是夜景，我想要给观者留下印象深刻的神秘轮廓和想象的空间，那么最好的解决办法就是剪影。

想要得到剪影可以从布光上入手。看到画面中间巨大的月球模型了吗？这是我采用的特殊灯具——月球灯，直接用它作为光源，再将主体放在画面中间，就可以轻松捕捉主体的轮廓了。

拍摄时，为了拉开人物和背景之间的距离，让场景更有空间感，还是照旧加入了少许烟雾，最后得到一张初具氛围感的剪影原图。

后期调整时，我觉得过多的色彩会影响故事的表达和观感，最终将照片处理成了黑白色。为了进一步渲染紧张的气氛，我还在后期加入了一些飞鸟。

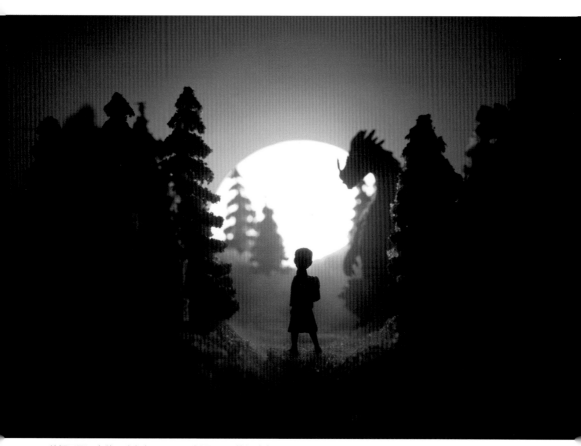

拍摄原图，参数：感光度ISO100，光圈f/7.1，快门速度8s

更多有故事感的剪影作品如下。

《救世主》

每当这个世界风雨飘摇之际，我们就会急切地期盼救世主的降临。

《家园》

那场冬日的大火，是我对家园的最后记忆。望着火焰的尽头，我知道，我们再也回不去了。

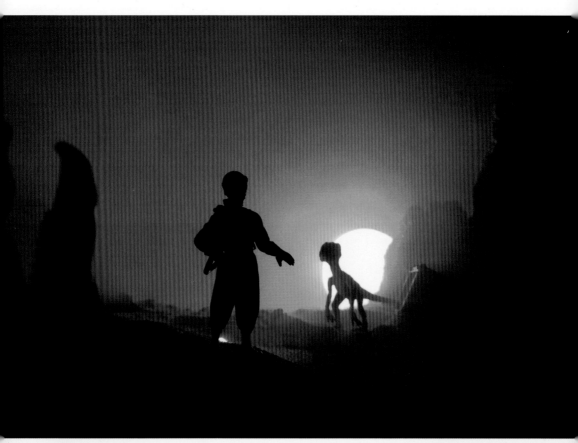

《邂逅》

我曾无数次想象恐龙的样子，可当它活生生地站立在我面前，所有的语言都显得苍白无力。

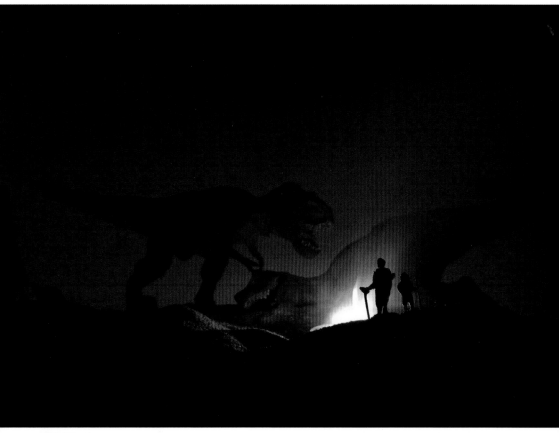

《胜者为王》

物竞天择，适者生存，不适者淘汰，万物都逃不过这一个真理。

 剪影是对重创意、轻器材理念的最好诠释。

 这两张恐龙照片都属于入门级的手机摄影而且是真正意义的零修图。拍摄时设定好光线、色温，手机根据实时预览调整好白平衡，就可以得到令人满意的画面。

 最后友情提示，如果希望拍出的剪影画面更有故事感，不妨为画面的主体（人物）建立沟通或者制造冲突，这是观者喜闻乐见的画面。比如，主角与恐龙，人与机器人……

多利用引导线或趣味构图

拍摄剪影时由于需要勾画主体的轮廓，排除不必要的细节干扰，因此定然会损失部分画面信息，这在一定程度上是在做减法，对摄影师的考验也是极高的，特别是构图方面。

在常规的摄影训练中，我们经常会有意识地寻找一些引导线，利用自然界中的点、线、面去寻找一些有意思的构图。但是在微缩摄影的世界中，摄影师就是造物主，你不仅要担负起构图的职责，还得创造——创造一切可用于优化构图的元素。

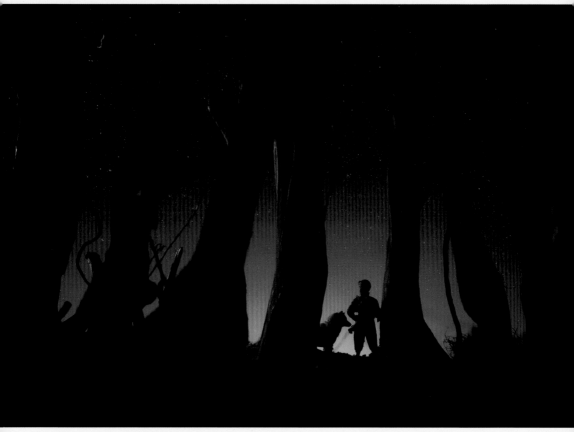

《星光》

这是一段神秘且孤独的旅程，穿过森林后，终于看见冉冉星光，这也让男孩看到了希望。

这一次的森林场景由于对树干的形状有一定要求，我尝试了用鱼缸造景的常用材料——沉木和藤蔓来塑造。树干和藤蔓相辅相成，整个森林的不规则线条既引导了观者的视线，又增强了画面的节奏感。

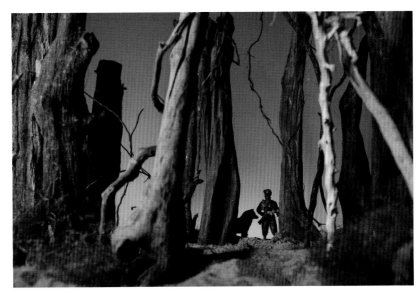

场景元素

场景线条分析

为了让画面内容更加简洁，我们需要减少一些不必要的细节。

我最终选择了剪影的方式。在灯光的布置上，除了用冷光照亮背景下方，让背景具有层次外，还额外在画面左侧布置了一盏聚光灯，从侧面勾勒出一点轮廓。

后期处理时，再给背景合成一些暗淡星光作为点缀，但不可喧宾夺主，点到即止。

再来看一张使用画面引导线构图的作品。画面整体为蓝调,充满着科幻感与未来感。虽然没有聚焦到主体人物,不过完全不影响观者的感官体验,反而增添了几分神秘感。

手机作品《梦境与现实》系列

　　我用红色线条标出引导线,以方便大家观看。

　　从地面方格纹理开始,随着视线的延伸,视觉引导线条逐渐聚焦到人物背影处。

　　这种利用画面中原有的线条进行视觉引导,最终汇聚到一个点的方法,就是典型的引导线构图法。

　　这种构图方法可以有效提升画面的空间感和纵深感,增强视觉冲击力。

标注画面引导线

这幅作品中充满未来感的地面，是否让你有种身处科幻世界的错觉？

它的原材料其实相当普通——一块方格舞台布料。把它平铺到桌面上，再用手机低角度拍摄，就可以达到画面中的效果了。

布料特写

拍摄用的灯光也入镜了，这里还是利用可调节RGB的棒灯作为光源，让人物处于逆光，以更好地展现人物轮廓和地面线条。

拍摄现场

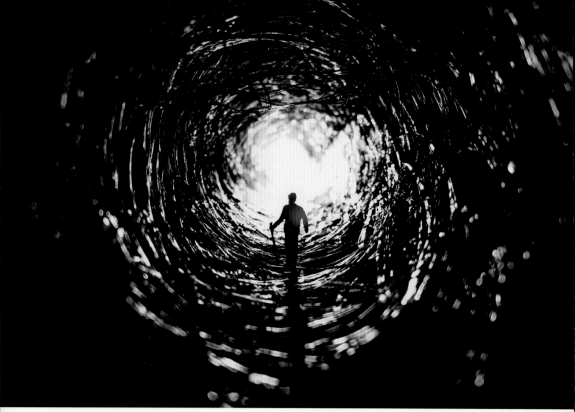

手机作品《梦境与现实》系列

游离在梦境与现实之间，图中的老者仿佛正在穿越时间隧道，而光，就在不远处。

这张照片你的第一视觉中心点在哪里？老者还是隧道？

引导线构图是用线条将视线引导到一个点上，这里使用的引导线构图方式叫作向心式构图。向心式构图是对中心点形成包围态势，所有的线条都指向画面的中心点。

在上图中，整个画面如同一个时空旋涡，而旋涡的中心点就是杵着手杖的老者。

一般来说，向心式构图由于整个画面的结构比较满，容易使画面的压迫感过强，如果配合剪影就可以减去大部分多余信息。但我觉得还不够，时空隧道的肌理仍过于抢眼，还需要做减法，于是我在后期处理时便去除了多余的色彩，由此让观者的视线更为集中。

标注画面引导线

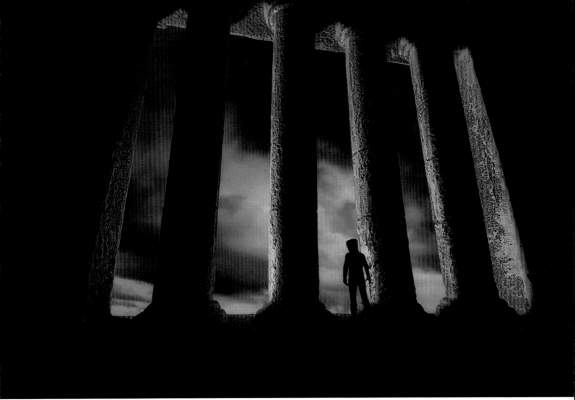

手机作品《梦境与现实》系列

　　殿外投射出一缕金色的光，在乌云密布的天空中显得尤为亮眼。这个时候主体人物出现在画面中，黑色的剪影与殿柱上的光辉形成鲜明对比。

　　这是一张富有史诗感的剪影作品，同时也是一张典型的框架式构图作品。

　　我们拍风光的时候常用到这种方式，比如使用场景中的元素作为框架来突出拍摄对象。框架除了能起到引导视线的作用外，还能起到增强故事性和画面空间感的作用。在微缩创作的置景过程中，我也会寻找适当的框架式结构。这次拍摄利用了一个桌面摆件——类似古希腊建筑的殿柱，并利用手机的超广角镜头进行近距离拍摄，起到了一定的拉伸画面的作用。

标注画面引导线

　　可以看出，光线是从画面左侧射出，用暖色聚光灯把柱子边缘照亮，而主体人物藏在阴影里，和柱子边缘的强光形成对比。

《危机四伏》

杀手暗藏在黑暗中，等待着给予致命一击。

　　这是较早时期的一张作品，以现在的眼光来看，有一些不成熟的地方，不过构图确实算得上非常有趣味，采用了一种地面视角，极具代入感。

　　其实说起来，选择这种构图纯属无奈，我在本书第2章中讲到微缩摄影的比例时讲过，同一个场景里要选择符合比例的模型，但这张作品的实际情况却是远景人物（画面主体）的比例是1：87，身高

模型比例示意

不到2cm，而杀手的身高远超过人物，他对于人物来讲完全是个庞然大物！

当时我手里并没有合适的模型，看到这个杀手冷酷十足，便产生了挑战一下的想法，于是就有了这么一张典型的错位拍摄作品。我通过在镜头前不停试验，最后找到了这样一个构图方式：用巨大的杀手做前景，然后从他胯下看到远处的人物。前后距离产生的错觉，使得他们之间的比例差异在一定程度上变小了，这样就解释得通了。

从光源到置景，这张示意图应该可以让大家看清楚了。我最开始试验了好几种布光方式，都不够满意，最后选择用纯剪影，从桌面下方照亮背景，把更多的想象空间留给观者。但有一点非常必要，用烛光靠近前景处的杀手，照亮他的一些轮廓，这样更能说明前后景的关系，也给冷调的画面增添了一些对比。

布光及机位示意图

5.2
你看见的，不一定是真相

▎创意拟物，山不是山

人们常说"眼见为实"，但在微缩摄影的世界里，并不总是这样。

在微缩摄影中，我们要做的就是创造一个全新的世界，并让观者相信它的存在。

在第4章的组图中，大家可以看到，为了达成我所要表现的世界，我会在前期置景的时候花费大量的功夫，比如用泡沫板搭建地台、用3D打印制作人物等。对于写实类型的场景，我们需要耗费大量的精力甚至财力，从色彩、形状、质感等方方面面去模拟，力求逼真。

可还有一种创意拟物的方式，它可以直接用一个物体去模拟另一个物体。这在文学上叫作"拟物"，即把人当作物，或把此物当作彼物；在微缩摄影上，把这一方式应用得最为知名的，就是日本摄影师田中达也。

我用手机拍过几张类似的作品，仔细看画面可以发现，雪山是用卫生纸做的，草坪是用一件绿色的毛衣模拟的，假花和仿真绿植摇身一变，成了海底的珊瑚与海草……这就是典型的用一个物体去模拟另一个物体。

手机作品1

手机作品2

手机作品3

移花接木，山还是山

除了创意拟物，还有一种更为直白的场景制作方式，就是明知这个物体是不属于这个世界的，但还是要放进去。

将两个属于不同世界的东西融合到一起，会产生什么样的化学反应呢？

沙漠里怎么会出现鲸呢？看似不可思议的场景，在微缩世界里都是常见的。

在很多超现实风格的摄影中，将两个看似毫无联系的物体关联到一起，也是一种常用的思路。

《鲸谷》

人们常说沧海桑田，据说数万年前，这脚下的沙漠曾是一片汪洋大海。

我们也可以将现实中的其他物体带到微缩世界，比如下图放入了一个造型别致的灯。

在微缩世界里，灯还是灯，但这种巨大的反差感会让人眼前一亮。这也是很多"小人国"作品的拍摄套路，通过现实中物体的巨大，突显出"小人国"的小。

当然，这种方式还是多在偏创意和抽象的场景中应用，这类场景对创意的要求远超过对画质的要求，绝大部分都能通过手机轻易拍出。

接下来，我们通过一些具体的案例，看看如何有趣地将身边的物体代入微缩世界。

《灵光一闪》

棉花三部曲

首先给大家隆重介绍"万能"的棉花。

我曾在很多场景当中使用过棉花，它也是我用过的最"万能"的道具之一。

它可以在染色后摇身一变成为战场上的爆炸烟雾，也可以化身成天边的一朵朵白云。

接下来我们来看看棉花作为画面主角和配角的一些精彩演出。

下面这张照片的创作是基于我在偶然间看到的一张很火的网图。天空中巨大的云团像极了一个怪兽，于是我便用棉花做出一个怪兽的样貌，让它幻化成天边的云朵。

手机作品《以梦为马》
云朵的形状可能是棉花糖，也可能是小怪兽。希望成年人也能看见童话，不忘儿时梦想。

棉花的形状和颜色都像极了云，不过棉花极为柔软，要想塑形成功，就得手动加入骨架。为了颜色不穿帮，我们用白色细铁丝做出大致的骨架形状，然后固定。

在骨架的基础上，再用棉花配合手工胶水，一点点黏合，在这个过程中要不断调整形状、添加细节，直至达到我们的要求。

怪兽骨架

棉花填充塑形

为了把细节做得更好，怪兽的尺寸一定不能太小，需要比1∶87的人偶大。

从成片中可以看到，怪兽和人偶的大小是比较悬殊的，正好可以表现出空中庞然大物的震撼感。如果用手机进行常规拍摄，可能会显得不太真实，我们需要对空间稍微进行压缩。

得益于手机摄影硬件的不断发展，我们通过手机的光学变焦也能得到不错的效果。最后的焦段换算成全画幅63mm，相对于广角来说，这个焦段对空间起到了一定的压缩作用。

布光及机位示意图

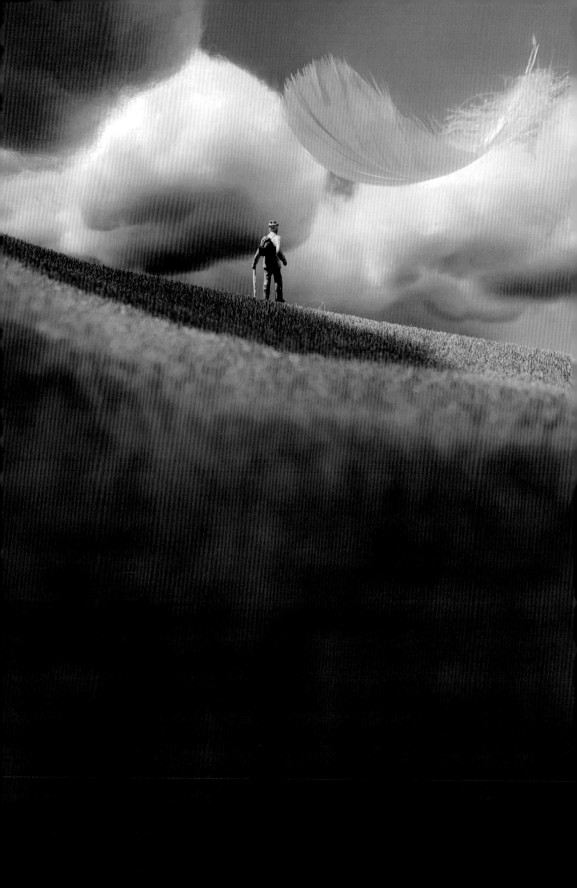

这张图的布景非常简单，背景用了一块打印的蓝色背景布，下方的草坪就是建筑沙盘中所使用的草坪纸。在布光环节，先用顶部的柔光灯把画面暗角照亮，主光源还是左侧的聚光灯，光线相对硬朗，起到模拟阳光的作用。

可以看出，这类创意图对场景布置的要求是非常低的，绝对是入门级爱好者的福音，我们只需要抓住某些关键创意点，就能拍出令人眼前一亮的照片。

有了云，怎么能缺少风呢？

没有形状，看不见、摸不着的风，我们应该怎么去表现呢？

文学影视作品中常用树叶飘落、衣物或头发飘动这类手法来表现风。我印象最深刻的一幕，是电影《阿甘正传》中的一个长镜头：伴着舒缓的音乐，天空中飘来一片羽毛，镜头一直追着羽毛，音乐的节奏随着羽毛高低起伏。

于是，我想把这一幕用微缩摄影的方法记录下来。

羽毛？难不倒我，去菜市场逛一圈就有了。

空中的云朵？用棉花做云朵我已经驾轻就熟了！

草坪？性价比最高的方案是使用成品模型草坪纸。

那最大的难关在哪里？

当然是让羽毛飘起来！如果羽毛只是单纯躺在地上不动，那将毫无意义。

这一次，我又开发出了全新的玩法。

一起来看看置景画面，还是熟悉的配方——蓝色的背景布，绿色的草坪纸。

最引人注目的是什么？

对，人物上方的一块全透明亚克力板（也可以用玻璃替代）。

这么做的好处显而易见，我们解决了云朵和羽毛的飘浮问题，并且让羽毛看起来是动态的，这对最终的画面呈现十分重要。

手机作品《飘》

没有人看见过风，可所有人都见过风的痕迹。

拍摄现场

解决了云朵和羽毛的飘浮问题，随之而来的是新的问题：从画面中我们可以很清晰地看到，亚克力或玻璃材质无法避免反光。实际拍摄的时候，我们必须要尽可能避免反光的问题，为后期做足准备。

这个问题，只有通过布光和拍摄机位角度的不断调整来解决。

布光及机位示意图

在布光时，为了使整个蓝天背景被均匀照亮，我用了两盏柔光灯。柔光灯在亚克力板上产生的反光不明显，反光主要还是来自照亮主体的聚光灯。这里要模仿阳光从云层中洒下的效果。通过不断的试验，最后确定了将聚光灯放在主体的左前方。然后通过对手机机位进行微调，就可以最大限度避免反光。

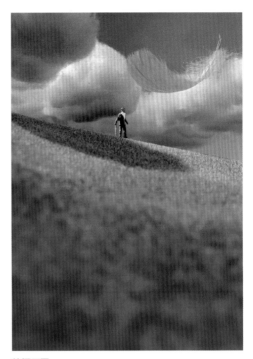

我们来看看拍摄原图，就会神奇地发现羽毛和云朵就这样飘浮在半空中了。巨大的羽毛给整个画面增添了浪漫和超现实的气息。

而我最早担忧的反光问题也得到了很好的解决。只需要在后期调色的时候再进行局部轻微处理，就能够很好地消除了。

拍摄原图

基于整个画面的基调，我把绿色的草坪处理成了秋天野草般的黄色，通过色彩的调整以更好地表达画面所蕴含的情绪，使其更加符合我的预期。

接下来是棉花三部曲中的最后一张。

在这张中，从地面升起的雾气和云朵缠绕在一起，画面中央的宇航员艰难地走向飞行器，画面显得更具未来感和梦幻感。

咦，这个飞行器怎么看起来有些怪怪的？

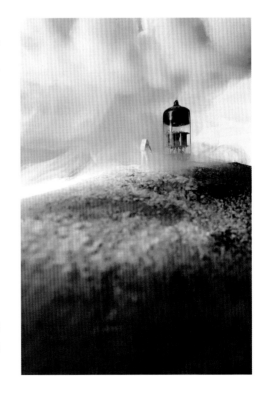

手机作品《梦境逃离》
我们总是禁锢住自己，不敢去追求那些看似遥不可及的理想。准备好和我一起逃离了吗？

电子管是一种常见的电子元件。一次偶然的机会，我将它拿在手里仔细观察，怎么感觉有些眼熟呢？

转念一想，它为什么不能是个飞行器呢？

如果把它与宇航员搭配，会是什么样的呢？

然后我便将这次奇想变成了现实。

这便是之前讲到的"山还是山"。一个电子管，它到了微缩世界还是电子管，但是随着画面意境的变化，它又可以是一个飞行器，这样一种反差感就是我们想要呈现的。

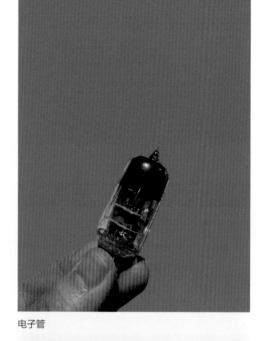

电子管

这张作品的置景思路跟上一张类似，同样是利用亚克力板让棉花达到飘浮的效果。二者的区别在于，这一张作品的超现实氛围更为浓厚，单纯的草坪纸就不太符合设定；但按照标准流程重新做一个地景，时间成本又太高了。怎么样快速做一个能用还能兼顾拍摄效果的地景呢？

其实不用这么复杂，从图上可以看到，地面最底层是一张大牛皮纸，不过质感太单调了，得对其进行修改，增加它的肌理。这里进行了两道工序，先撒一遍细沙，不用撒得特别均匀，然后将人造雪粉（可用面粉代替）撒在顶层。这个过程要注意层次的划分。

就这样，不过10分钟，就用极其低的成本做出了一个一次性的雪景肌理地台。

这也是我一直强调的微缩摄影的布景不要拘泥于形式，一切都是为最终的拍摄效果服务的。

布光的思路和上一张作品区别并不大，这里不再赘述。

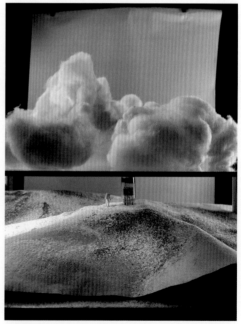

置景现场

大家可以看到，拍摄原图中地面层次已经初具规模，而吸引眼球的除了极具反差的电子管飞行器，便是和云端连为一体的烟雾。

这里对烟雾的要求会比较高，首先要确保拍摄台处于无风的环境。

我们在用电子雾化器制造烟雾的时候，要缓缓地把它送至画面中央，让它自然飘起。

有一个小窍门是，可以用一根透明PVC软管把烟雾精准传送到宇航员脚下。

经过数次试验，最终得到了满意的效果。

后期的影调上，我的思路是弱化多余色彩，提升地面质感，让地面的暖色部分和整体冷调形成呼应。当然这取决于每个人的审美，不止这一种思路。

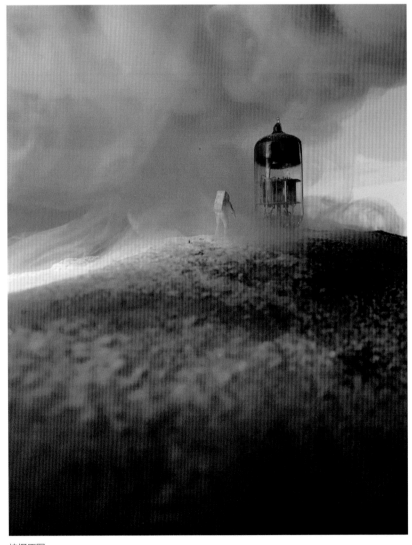

拍摄原图

锡纸的妙用

接下来，一起来看看锡纸的妙用。

这是一张临时决定拍摄的作品，从有想法到拍摄完成，整个过程不超过半小时。

有一天大半夜，我点了一些烧烤外卖，外卖的内包装上包了两层锡纸。我拆掉锡纸的时候，下意识地卷起来看了一下：这不就是一个冰封的山洞吗？随即我便开始了新一轮的折腾。

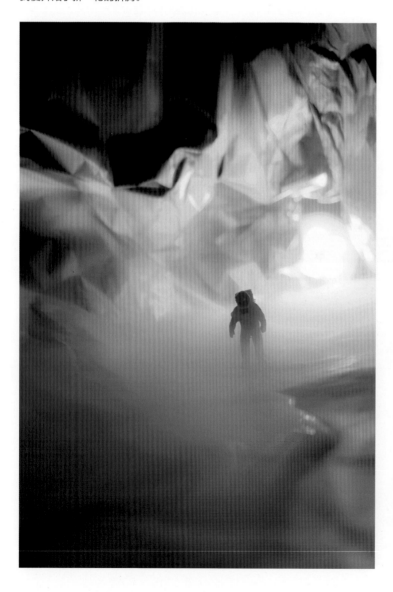

手机作品《异星蓝洞》

这一次来到了异星探秘，没想到这里有着这么神秘的蓝洞。山洞的尽头是什么？还要继续往里面走吗？

置景的全过程不超过10分钟，是一次效率极高的拍摄。

从置景现场图中很容易看到，我选择用保富图C1补光灯在山洞出口处进行布光，并添加了一块蓝色滤色片，通过逆光拍摄，直接在前期就模拟出蓝洞的冷调。

蓝洞神秘而略带未来感，我选择了熟悉的老演员——1∶87的宇航员。这下场景、演员、灯光全部到位。

拍摄的时候我觉得前景有些单调，便添加上少许水滴，再辅以少量烟雾，这次超快的创作就顺利完成了。

当然除了锡纸，我在后期也尝试过用别的材质制作写实性更强的山洞，都是通过物体本身的肌理去模拟岩石的肌理。拍摄时光线起重要作用，逆光更利于表现物体的轮廓和线条。

那除了山洞，锡纸还能玩出什么花样呢？我们接着往下看。

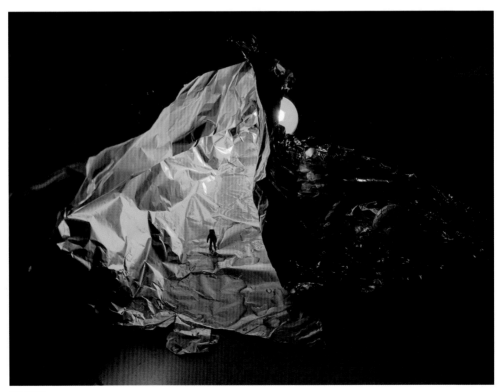

置景现场

这是一张完完全全带人回到童年的作品。

当时手上有一组哆啦A梦的扭蛋模型，非常小巧精致，于是我决定穿越过去，和哆啦A梦一起在树下畅想未来。（可惜没找到合适的大雄模型作为搭配，有点小小的遗憾。）

那在这一张作品中，锡纸在哪里呢？

手机作品《那年夏天》

那只没有耳朵的机器猫，承载着许多人童年的美好和希望。

从布光及机位示意图可以看出，这次我把锡纸做成了背景。我的本意是通过灯光反射，用锡纸褶皱模拟星空背景，不过发现锡纸褶皱更类似于夜景光斑，于是就将错就错了。

方法很简单，先用力把锡纸拧成一团，把它的褶皱做得越细碎越好，再放在背景处，记得一定要和前景拉开距离。

如果希望后期少一些工作，那最好直接用可调RGB的棒灯，或者像我一样用蓝色滤色片改变灯光颜色。用强光从侧面打到锡纸上，这样我们从正面拍摄就可以拍出明显的反光了。

因为是手机拍摄，在光圈不可调节的情况下要想达到最佳的拍摄效果，我们必须让对焦主体尽可能地靠近镜头，通过拉近距离的方式达到最大限度虚化背景的效果。

布光及机位示意图

| 神奇的布料

有段时间我比较沉迷做一些肌理的训练，希望在一些日常物体身上发现与自然相关的肌理。在这期间，最让我欣喜的物体是布料。

市面上的布料数不胜数，其肌理各不相同，在视觉上又与自然有着千丝万缕的联系。

激光渐变布料，可以通过光反射和自身形状模拟海洋。

激光渐变布料1

激光渐变布料2

压褶立体条纹布料，可以模拟波浪谷、山地。

钻蓝色渐变闪光布料，可以模拟科幻虚拟背景。

压褶立体条纹布料

钻蓝色渐变闪光布料

布料具有非常强的可玩性，我们将其嫁接到微缩场景里面，可以获得非常多的素材及灵感。

接下来，我就先抛砖引玉。

手机作品《量子世界》系列

漫威影业出品的《蚁人》大家都看过吧？其中最大的看点，莫过于通过视觉呈现让观众能一睹神奇而瑰丽的量子世界的真容。

这是完全不同于宏观世界的另一个存在，也是比"微观"更"微观"的存在。

在微缩世界中用视觉性的方式去呈现量子世界，也是一大挑战。

对于没有人见过的量子世界，我们没有办法通过写实性的手法去制作还原，最好的方法就是通过想象，用另一些质感相似的物体去模拟其亦真亦幻的缥缈形态，模拟其丰富的色彩、绚丽的光芒。

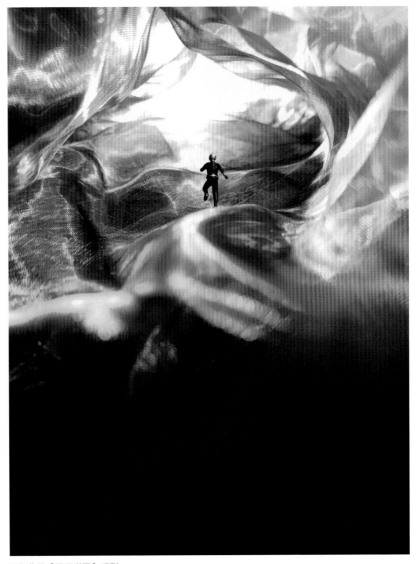

手机作品《量子世界》系列

钻蓝色渐变闪光布料特写

我在进行布料质感试验的时候就惊奇地发现，某些渐变闪光布料在微距效果下恰好符合量子世界的特质，那不妨尝试一下，用这种布料制造出一个量子世界。

来看一下这次拍摄的布光及机位示意图。

布光及机位示意图

首先，有一点和大部分时候不太一样，为了得到干净透亮的布料和避免多余的反光，需要把背景布和底部全部换成黑色吸光布。

布料原本是平面的，但我们要用它做出一个立体的三维空间，因此在用布料搭景的时候有一点需要特别注意——画面的纵深感。考虑到人物的位置和前后景关系，整体千万不能太平，在布料底部或者拍摄不到的边缘区域，可以考虑用一些铁丝辅助支撑。

这次用了两盏聚光灯，主光源还是采用了逆光，使得暗部环境下的布料轮廓和质感更加清晰透明，进一步提升场景立体感。

为何特意选择这类渐变闪光布料呢？因为这样光的穿透力会更强。为了让色彩更丰富，我在布料左侧上方增加了一盏射灯，光线从侧面射入场景，这样暗部色彩和细节就更加丰富。整体流程比预期的更顺利，我再一次解锁了新成就。

利用压褶立体条纹布料模仿山地的形状，再加上1：87的微缩人偶，画面一下子有了灵魂。

拍摄前我们要分析布料本身的材质，结合要模拟的物体，找到最合适的布光方式。

类似于山地这类质感偏硬朗的物体，我们就要把条纹布料的线条发挥到极致。布光方面应尽可能用聚光灯而避免使用柔光灯，通过侧光来加深物体立体感，以获得更好的画面质感。

压褶立体条纹布料特写

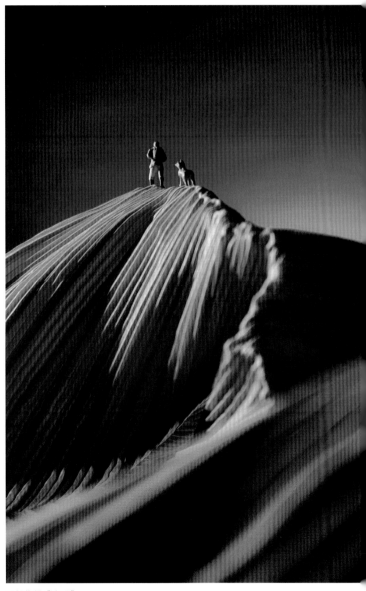

手机作品《山丘》

和偏硬的压褶立体条纹布料相反，柔软的闪光布料有着不一样的表现。下图中闪亮的流线型地貌，飞驰的青年，构成了这个特殊的"滑雪场"。

颗粒状的柔性闪光布料反光强烈且呈流线型，这里配合上滑雪的微缩人偶，场景仿佛一下就灵动起来。

当然，除了布料外，也还有其他一些令我印象深刻的材料。

手机作品《飞驰》

柔性闪光布料特写

手机作品《彼岸》

梦想的彼岸，从来不是轻松就能到达的。 你会选择坚持还是放弃？

这里来聊一个果冻蜡的案例。

在早期拍摄阶段，我利用人造雪粉拍摄了很多冰天雪地的场景，这在之前的案例里也分析过。那如果是冰块或冰山，我们怎么来拍摄呢？难道直接用真的冰块吗？

下图中的冰山就是用果冻蜡做的，这也是我非常喜欢的作品。极简风格的画面，整体呈蓝调，孤独的男人踏着独木桥走向梦想的彼岸，这不就是我自己的写照吗？

布光示意图

下图中表示水面的透明状的物体就是果冻蜡。果冻蜡有多种颜色，我选购了透明色，利用其透光的特性，在下方铺设深蓝色卡纸可以改变其颜色。

为了打造极简风格，必须去掉多余的画面元素。

在拍摄中使用了3盏灯光，分别是顶部的柔光灯照亮整体，左右两侧的聚光灯聚焦主体、平衡阴影，避免果冻蜡上的过强反光。

当然，无论是创意类还是写实类的场景，果冻蜡都能够不错地模拟冰块（冰山），成功融入画面。

手机作品《启航》

5.3
模仿也是有技巧的

我们在刚学习微缩摄影时，因为创意匮乏，常常为不知道拍什么、怎么拍而苦恼。相信这是每一个学习微缩摄影的朋友都有过的经历。

他山之石，可以攻玉。

从他人的作品里面汲取灵感，是一条再正常不过的道路。模仿是学习摄影最常见的方法，可以模仿的对象很多，包括影视、广告等。

但模仿也是分等级的，拙劣的模仿甚至可以直接定义为抄袭，而好的模仿则需要通过观察、思考，从中掌握好的技巧和思路，并将其转变成自己的东西。

那我们应该怎么正确地模仿呢？早期我曾做过一些尝试。

接下来就用两个案例来说明，我是怎么通过模仿来创作出属于自己的作品的。

电影《罪恶之城》官方海报

这部电影大家看过吗？它改编自漫画大师弗兰克·米勒的同名漫画。在我心里，它是美式漫画影像化的极致，从影像美学上来说，它比2007年全球大火的《斯巴达300勇士》更为经典。

我这一次要做的是从电影当中截取两个画面，通过自己的方式模仿其关键元素，从而得到自己的作品。

来看看这一帧场景，我们首先来分析一下。

电影截图1

雪夜，光秃秃的树干，整个场景完全逆光，暗调背景下，人物及树干的轮廓被光勾勒得极其耀眼，对比度强烈。（我猜测左后方一定有个路灯。）受伤的主角从远处入画，天空中飘着鹅毛大雪。整体画面没有多余的色彩，就算只看单帧，故事性也是非常强烈的。

想明白了这些画面元素，我非常明白自己想要模仿这一帧的用光方式和场景，尝试用自己的方式把它还原出来。

布光示意图

从置景上看，以黑色吸光布作为背景，在一个简易沙盘上均匀铺撒一些人造雪粉（可用面粉代替），再捡几颗石头做一些造型，然后就是人物模型、动物模型和树干的加入。为了增添一些故事感，我在画面前景中添加了一辆汽车，做成翻车现场。

除了画面左上方的柔光灯外，我在人物后方两边分别架设了一盏小型聚光灯，对人物进行精确布光，勾勒出其轮廓。翻车现场考虑添加烟饼，拍摄时点燃即可。

拍摄完成后，再把多余色调去除，保留人物和狗的部分色彩，向《罪恶之城》的色调看齐。至于雪景，拍摄失败！这是因为当时所用的聚光灯的亮度很差，没法做到高速拍摄。考虑之后我决定进行合成，通过插件生成雪景再进行精细调整。这样一幅属于自己的模仿之作就诞生了。

拍摄原图

成片

我们再来看另外一张单帧截图。

电影截图2

直到现在我还能想起第一次观看这部电影时的震撼感。

这光影构图和画面色彩，绝了！

黑暗中的那一抹红色，推开门的人物的阴影，整个画面构成了一种窒息式的悬疑感。

这次我也要用自己的方式发散一下思维：把主体换成一只睁大眼睛的破壳而出的小恐龙，尽量把这种紧张、悬疑的氛围移植过来。

布光示意图

电影中整个画面的构图是我极其喜爱的，保留；推开门那一瞬间的阴影也可以保留；其余的，都换成自己的东西。

这个场景的灵魂就是光线，为了还原门缝阴影，我尝试了很多种组合，原理很简单，制造两个挡板，将人物粘在缝隙处，让光线从挡板后射入即可；难点在于人物模型的大小与射灯角度的配合，在拍摄时需要反复调试。

灯光调试1

灯光调试2

关于整个场景的色彩问题,我准备用两组灯光制造对比,主光源自然是射向人物的射灯,至于背景部分,为了提升整体质感,我没有选择漆黑一片的底色,而是将沙石和模型雪粉混合,增添暗部的细节。两组灯光也采用了冷暖搭配,进行了多次试验。

最后我在多种色彩组合中选出这一幅作为定稿。暗部隐隐可见的血红色质感,一束冷光破门而入,照亮黑暗中的恐龙,基本达到效果。

拍摄原图

成片效果如下图。后期处理时,为了更还原电影质感,我决定对蓝色的冷调进行弱化,采用了更为经典的黑白红三色对比,提高对比度并丰富画面细节,就完成了这一幅经典构图的仿制之作。

成片

讲述这两个案例,也是希望大家在创作类似作品时能够多思考怎么更好地学习别人成熟的作品,通过对场景、光线等各项内容的分析,在拍摄时融入自己的东西,慢慢形成自己独特的风格。

CHAPTER 06

第 6 章 微缩摄影的商业空间

6.1
微缩摄影的商业化探讨

｜ 个人风格与商业空间

聊这个问题之前，我们先浅谈一下摄影本身。

摄影在绝大部分时候是一件很私人化的事，它最重要的目的是取悦自己。慢慢地，它也被赋予了表达的意义，摄影师通过摄影画面去记录美，去表达内心的想法。

手机作品《梦境与现实》系列

慢慢地，一些具有思想深度的照片，开始被定义为艺术作品。

那是不是说，商业摄影就毫无思想的深度呢？

其实不然，对于商业摄影而言，艺术只是手段而不是最终目的。

我们要理解，商业摄影的目的不再是取悦自己，在商业摄影的创作当中，摄影师可以有独立的表达，当然也可以有自己的风格，但照片最终必须和商业用途相结合。

微缩摄影在国内起步较晚，市场的发展本身也并不成熟，很少有专门针对这一领域的细分市场，大都被规划到静物摄影或创意摄影里面。对独立的微缩摄影师而言，这既是机遇，也是挑战。那我们应该怎么做才能脱颖而出呢？

结合这几年的学习尝试，我浅谈一些个人的经验。

1. 在学习阶段可以多模仿，但不要陷入模仿，要想办法找到适合自己的风格。

这很好理解，如果你不希望一直活在其他人的影子中，这就是一条漫长但不得不踏上的道路。

2. 追求风格化的同时不要脱离大众审美，要结合市场需求不断提升自身技术和审美水平。

这并不矛盾。首先你得坚持自我，不要害怕别人的评价和目光；但想要市场化，你就不能仅仅取悦自我。你得保证自己的作品符合这个社会基本的价值观，不能与大众的审美相悖，因为商业作品输出的对象就是大众。

3. 保持长时间、高质量的作品输出，起步阶段各大摄影社区都是交流展示的好舞台。

拍出一张好作品不难，难的是长时间、高质量地输出作品，并保持风格。我一直都建议摄影爱好者们多通过摄影社区进行交流，像国内的500px、图虫、米拍等都是不错的专业摄影社区。数量和质量积累到一定程度，总会引起同好和编辑的注意。如此，机会和曝光便会慢慢增多，形成良性循环。

4. 选择适合自己的比赛，曝光和出圈很重要。

通过参加一些重要的比赛提升曝光量和知名度是一条捷径，可是眼睛要擦亮了，一定要远离那些非正规比赛。除了斩获大奖、媒体曝光之外，短视频时代，每个人都有成名的机会。通过一组出圈的作品"逆袭"，也不是天方夜谭。有人追名，有人逐利，但切不可迷失自己。作为内容创作者，热度只是暂时的，内容才是王道。

5. 做好自媒体平台经营，持续进行个人IP打造。

一个好的摄影师不能只做摄影，做好长期的个人IP运营对商业化之路会有更大帮助。深耕一两个平台，熟悉平台玩法、推荐机制，最重要的是持之以恒。目前我也做得不够好，这一点与大家共勉。

6. 找准自身商业定位，在实践中不断进步和提高。

我在前文曾讲过微缩摄影的商业应用。微缩摄影变现的途径很多，你最好对擅长的方面做深入研究，比如商业图库、广告摄影、短视频达人、摄影讲师……都是我们可以触碰的类型。

我的商业化探索道路

说回到我个人身上。

其实最开始接触微缩摄影这个领域，我只是单纯为了自我表达，并没有想过太多商业化的可能，而且我早期的作品风格也大多更偏魔幻暗黑，市场接受度有限。

我也曾考虑过往商业图库方向发展，不过图库要根据市场去创作，它的创作模式和普通创作是完全不同的。图库不需要极具个人风格的作品，它判定作品好坏的标准为是否有商业价值。而有商业价值的作品不一定是传统意义上的好作品，因为图库客户大都喜欢色彩明亮、构图简单、方便后期二次创作的作品。

图库的创作相对自由，你只需要在家安安静静地拍图即可，其他环节从销售到付款都有专业人员帮你搞定，摄影师不用跟客户沟通从而可以完全投身于创作；但我不愿意放弃自己的风格。

不过庆幸的是，随着国内微缩摄影这一空白市场被开发，再加上自己在这一领域的不断积累，我开始慢慢获得一些变现机会。

我最早尝试的还是跟自身风格相契合的一些拍摄项目。

早期魔幻暗黑风格作品

类似这种题材的拍摄作品在短视频平台上不断传播，正好吸引了有类似需求的客户。

客户想要用中西方结合的方式来表现战争，创意和题材都很合我的胃口，只需在以前拍摄的作品基础上加入新的创意元素，倒是没有太大难度。

但这不会是常态，想要商业化就必须改变策略。

成为一名父亲后，我的创作心态发生了一些变化。作品中暗黑孤独的成分在慢慢变少，在保留自我影像风格的基础上我开始尝试拍摄一些色调明亮的画面，表现一些更加美好阳光的主题。

我也正好赶上了智能手机高速发展的时期，手机摄影在人们生活中越来越重要。通过这几年的发展，手机摄影的画质和可玩性已经达到了一个新的高度，各家手机厂商也不断在手机摄影上发力。这给我带来了巨大的机遇，很快我就开始了在这一新领域的挑战。

某军旗类游戏宣传

我们通常要做的是基于功能点的营销。比如手机的微距拍摄功能，我能够从创意方面给客户带来一些不一样的视角，一些非常规的微距视角。也有一些特殊的功能点，比如幻彩、一亿像素、显微镜，都可以用微缩摄影通过画面进行表现。

还有一类是基于事件的营销，比如针对某节日或针对某个热点，用客户的设备去策划一次创意拍摄。

必须承认，手机摄影的性价比非常高，策划周期相对较短。如果手机摄影作品要作为发布会样张，更是不能修图，必须原片直出，这对拍摄技术和创意要求高的同时，还要求我们以更有效率的方式进行运作。

2019—2021年手机拍摄样张

除了手机摄影，在更为传统的商业广告方面，我也做出了一些尝试。

微缩摄影在国内广告界起步较晚，但它的特性、创意性和故事性都更容易吸引大众的眼球。国内微缩摄影出现得比较多的领域是数码、食品等，但大部分拍摄形式在我看来还是略显单一。

我的拍摄对象暂时还是以中小型产品为主，结合布景和光线将产品植入，以更好的视觉形式去传达产品的内核。

经过两年来在商业摄影上的转型尝试，慢慢地，我打开了一条属于自己的路，合作对象包括华为、OPPO、vivo、小米、京东、明基等各大品牌，我也终于实现了通过微缩摄影来养活自己的目标。

接下来，我会展开分析一些具体的商业案例，讲述在商业拍摄中可能遇到的问题和解决的方法。

2019—2021年创意商拍产品类

6.2
商业案例分析

▎手机发布会样张1

　　2019年8月，我第一次接触手机发布会样张的项目。在此之前，我曾多次听说样张项目要求严格，因此这对我来说是第一次较大的挑战。

　　这个项目是突出手机的微距拍摄功能，我希望以一种更有创意的形式展现。首次沟通拍摄方向时比较顺利，客户认可我的拍摄场景及风格，但是并没有提出更详尽的画面要求及参考。作为摄影师，我的创作自由度实际上非常高，毕竟客户唯一的要求就是希望色调明快不要太黑暗。

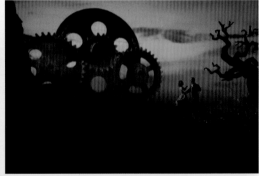
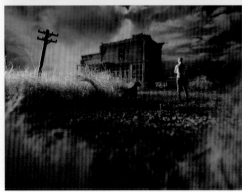

首批交付图

一开始我并没有太在意这一要求，按照原有的风格拍摄后，稍加改进就信心满满地交出首批图了。

炫酷的光影，迷人的氛围，甚至已经考虑提前庆祝交片了。

结果，我收到的是来自现实的当头一棒。

有些时候，客户不知道自己想要什么，但是他很清楚，自己不想要什么。本次拍摄就是一个典型案例。

因过于注重拍摄本身而忽略客户的实际需求，忽略产品调性，是每一个刚踏入商业摄影领域的摄影师的通病。当然，我也不例外。只有经过实践才能更好地成长。与客户重新沟通之后，确认产品定位更偏年轻化，更具设计感和创意性的画面会更符合产品本身调性。看来，只能重拍了。

虽然我心里也憋了一口气，但我第一次意识到，在微缩摄影这个小众领域里要想打开市场，绝不能只拍自己喜欢的风格。

复盘上次提交的内容，确实过于具象，场景太过复杂。画面内容太多有时候不一定是好事。枯树野草之类的元素也显得画面过于陈旧，于是我重新进行创意策划与采购。

重拍的首要思路便是场景创意化，屏蔽复杂的场景，多利用生活中的物体形成反差，用拟物方式将其代入"小人国"。另外，色彩清新化，画面色彩避免过于杂乱，背景尽量以纯色为主。

● **成片展示**

以家居雕塑摆件为场景，以小见大，展示"小人国"的趣味性。

《修文物》

从水杯中倾泻而出的海洋，色彩清新，加入帆船与大白鲨，增强画面的戏剧冲突。

《大白鲨》

外星人入侵！以飞碟形状的檀香作为创意点，下方利用错位拍摄营造飞碟把人抓走的视觉效果。
飞碟整体飘浮在深空云层之上，趣味十足。

《ET》

大火的纪念碑谷画风的首次尝试，相关的小水泥摆件也很容易购买。

纪念碑谷画风试验1

纪念碑谷画风试验2

场景类和创意类元素结合的一些尝试。棉花结合雪山家居摆件，效果不错。

《鲲》

《寻梦少年》

从色彩到场景，整体上都更偏向创意插画的质感了。在满足客户需求的基础上，我也对过往风格进行了一定融合。当然最大的难点在于无法在后期进行过多调整，只能对色调、对比度等进行整体微调，所以对前期光线布置及现场拍摄的要求较高，需要不断调整光线强弱、色温以及白平衡，力求在前期就做到精准无误。

再次提交的作品已是脱胎换骨，虽然过程有些曲折，但总算得到了客户的一致认可。

这一组作品的发布，在商业推广上对我有着实实在在的帮助，也让我第一次意识到要在迎合市场和坚持自我之间寻求平衡。

《童年》

《海钓》

手机发布会样张2

上一个案例基本上还是从创意点出发，没有受到太多条条框框的限制，可以说作为商业摄影自由度极其高了，这对于摄影师来说绝对是好事。

但是，这肯定不会是商业摄影的常态。更多时候，我们会在前期策划时花费大量的时间；如果有广告公司介入，通常从创意策划到视觉参考再到示意图都会有一个详细的方案，我们需要按步骤执行并同步反馈，直到项目完成。

更多的时候则是需要自己承担创意策划的责任，详细地了解客户需求，从产品卖点到用户画像，从策划到道具再到拍摄一肩挑。

这一次是OPPO旗下的realme品牌发布会手机样张拍摄。比较特殊的是，我要展现的不是微距功能，而是产品的另一个卖点：一亿像素！科技更新换代的速度太快了！曾几何时，一亿像素只是在中画幅相机上才有的，对于普通人甚至多数摄影爱好者来说都太遥远了，而今，摄影师在一部手机上就可以体验。

经过多次沟通确定的最终方案，让我面临着有史以来最困难的布景挑战。

由于要表现一亿像素的放大细节，客户希望用微缩布景建造一个城市街区，可以放大看清画面的每一个细节，所以布景的丰富程度令人咋舌。

这次拍摄的关键词是"潮流""科技"。

我准备了大量的涂鸦及科幻元素，结合远景的高楼大厦，意在建立一个迷你的潮流街区。确立拍摄方案后，就得考虑怎么落实，怎么在有限的时间内用有限的预算得到最好的效果。

首先明确的是比例。在传统的小比例中，我最后选择了1∶64的比例，因为这个比例的一些现成模型比较容易集中。工业元素中集装箱算是比较好收集的，但是需要进行大量改造。

一亿像素高清样张

**创意方向：微缩创意街
区画面大致布局如下**

元素：集装箱，街头，涂鸦，建筑，潮玩

我们的概念是集装箱创意街区，突出潮玩元素，用微缩模型搭建整个街区，画面细节在布景上力求丰富，放大到100%可以清晰地看到街区广场的人群和建筑涂鸦的细节……

如右图所示，我们会搭建一个富有层次感的城市一角，近景有滑板区、涂鸦墙、改装车、乐队与彰显年轻人的活力的元素。

中景集装箱组合力求精致，有涂鸦细节，搭配绿色植物（树木），中景搭配工业的铁塔之类元素。

远景会布置高楼大厦，和近景的创意街区形成对比，让整个画面更有层次。
街区中间竖有巨大的吉祥物雕像。

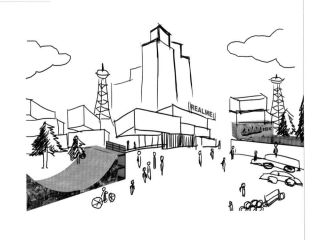

方案策划

集装箱能够买到现成的，不过涂鸦怎么解决？我选择了最快的方案——粘贴潮流贴纸，让其贴合集装箱的纹路，再辅以喷墨。

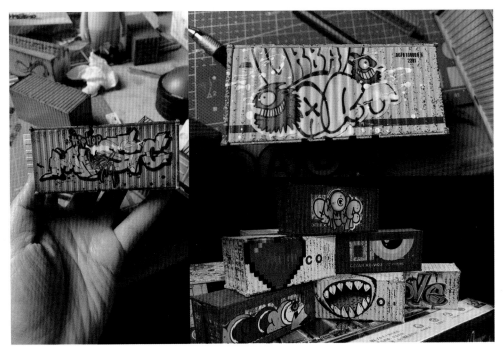

集装箱改造

最迅速做出高楼大厦的方法是什么？当然是使用纸模！

使用纸模全手工做，平均2~3小时就能做出一栋高楼。这种方法做出的高楼适用于放在远景处，在灯光的处理下几乎看不出破绽。唯一要注意的是拍摄个别知名建筑的时候要注意物权风险，尽可能避免展出全貌。

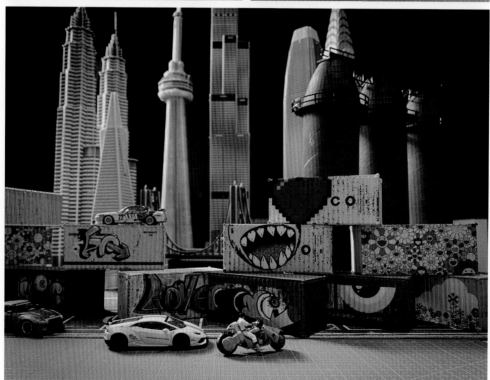

用纸模构筑高楼大厦

Logo和广告语,使用3D建模调至合适比例打印,最后根据场景颜色上色。

3D打印广告牌

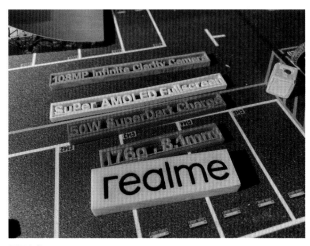

手工上色

最后便是一层层搭建,从近景开始,再到远景。由于场景大小超出限制,没有找到合适的屏幕作为拍摄背景,这类项目我们也不能动用后期合成,只能退而求其次使用天空样式的背景布,且必须注意整个布景过程中场景层次的搭配。

这一次为了展现潮流与科技场景在一亿像素下的细节,画面要求必须非常高,几乎每一个角落都得有故事,因此增添了很多风格化的模型和彩蛋。

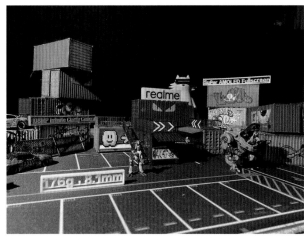

搭建场景中

搭建完毕

● **成片展示**

让人眼花缭乱的大全景——一个细节满满的潮流街区，我们一起从各个角度观看一下。

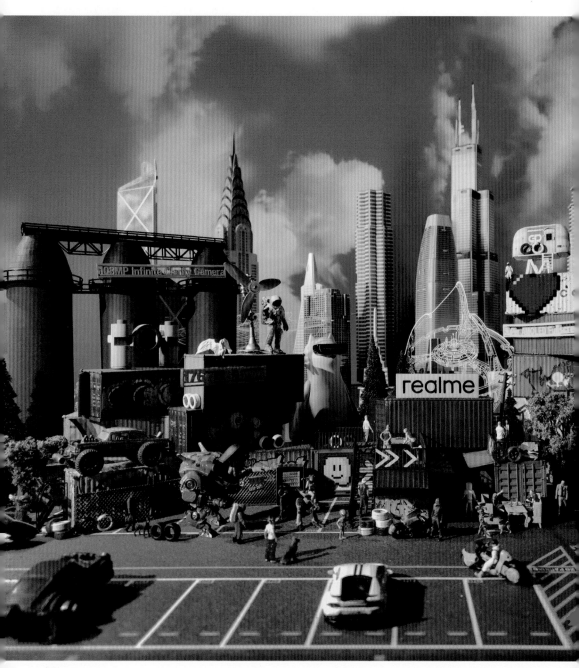

全景

稍微近一点，解锁无人机视角，发现科幻、潮流元素应有尽有。

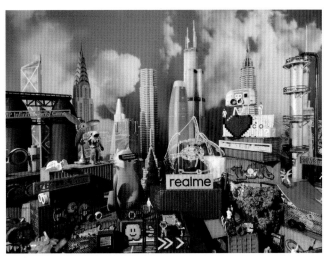

更换角度

洒满阳光的涂鸦角，青春洋溢，远景细节又充满着科技感。

细节1

集装箱街角的咖啡店，情侣惬意地看着远处的景色。小狗与送餐机器人互动，动画感满满，让人分不清是现实还是未来。

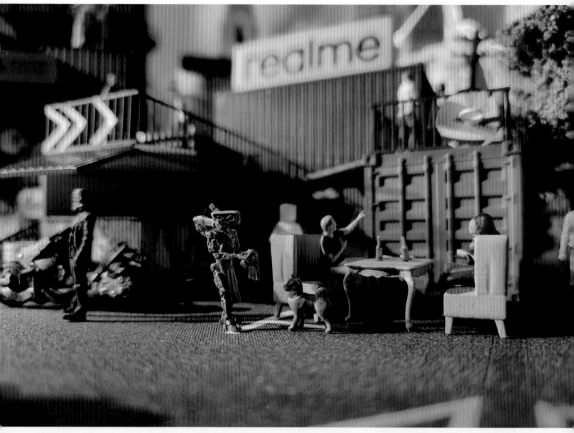

细节2

镜头拉远，从停车场角度看过去，喝咖啡的情侣正在欣赏滑板少年们的花式表演。

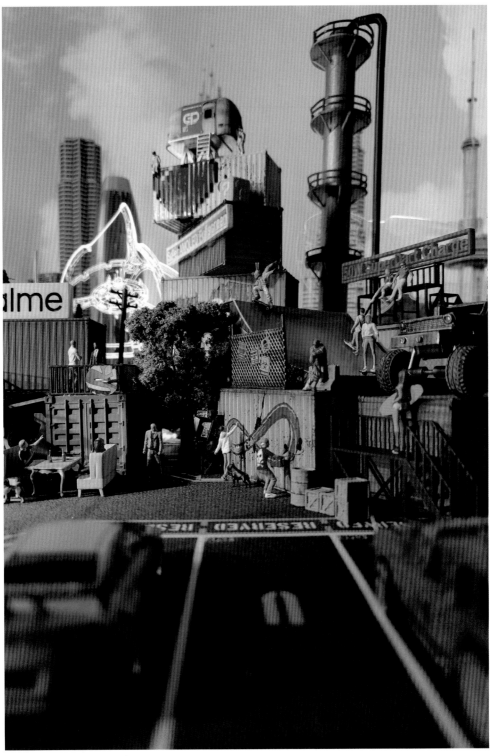

细节3

细节4

　　手机最终能拍出的细节固然令我惊叹，但本次项目最大的亮点还是整个潮流街区的制作，需要平衡小小空间内所有建筑、人物的细节搭配。其中部分制作任务是交由合作团队异地制作的，我需要从中协调每一个环节。

　　结果还不错，给客户交出了一份满意的答卷的同时，我的类似场景制作及跨地域细分场景协作的能力也得到了飞速提升。

手机营销样张

当然，类似上一个项目这种大规模的场景制作，拍摄一次就完全舍弃肯定会有些可惜。对于很多场景元素，在有机会的时候我们完全可以重新组合再利用。

3个月后，机会来了。

这次是一加手机的一个样张项目，宣传点是一加手机的超广角镜头及哈苏影像色彩的表现能力（对红色的表现出类拔萃）。

其实大部分手机是没有单独的微距镜头的，微距镜头在绝大部分情况下都集成在超广角镜头上。我向客户建议，用微缩城市和微缩建筑表现手机的超广角镜头的出色拍摄能力，并且我手头有现成的部分场景，我们只需要增加一些场景元素重新组合，增添一些红色元素去着重表现，那便是一个全新的场景了。

说到符合场景的红色，我首先想到的便是红砖结构，于是我准备了一些工业厂房的红砖建筑，最终打乱场景重新布局。为了突出超广角镜头，我将前景布置得适当空旷而增加了背景中的高楼。

除了背景建筑，前景人物或者车辆也尽量选择红色的模型。

这样等到实际拍摄时，就会更容易突出场景中的色彩及超广角镜头拍摄效果。拍摄时要尽可能多地利用场景中的建筑线条，营造相对夸张的视角。

红砖厂房

组合置景

● **成片展示**

　　成片来了。这是一个被架空的新世界，阳光撒在红砖厂房外，显得格外亮眼。从建筑线条上能够明显感受到这支超广角镜头近乎零畸变的优异拍摄效果。

Shot on OnePlus × Hasselblad

注意色彩搭配与空间关系

注意车辆和人物着装的颜色都要在契合场景的基础上紧密贴合主题。

切换视角

夜间视角，突出光影变换、冷暖对比

其实这种城市微景类型很难拍出场景的宏大感，尤其是在场景大小有限的情况下。

普通相机很难捕捉到合适的视角，反而是手机拍摄更有利。

一加手机的超广角镜头很完美地帮我解决了这一问题，其深入场景内部的无敌视角和哈苏红的迷人色彩，一同构成了这次拍摄的迷你潮流街区。

潮流与工业的结合

利用建筑线条延伸，展现超广视角

利用超广角镜头仰拍，突出宏大场景

世界地球日主题创意拍摄

某年世界地球日，某手机品牌希望以此主题做一次创意营销。

● 创意理念

通过用塑料袋模拟地球自然景观，警醒人们停止随意丢弃塑料制品，爱护环境。

这次客户直接给了我一份策划案，指向性非常明确，用塑料袋模拟岩浆、海洋、雪山3种自然景观，共拍摄3组作品，每组作品分别拍摄细节图一张、全景图一张。当然，要用他们的旗舰手机拍摄。

我看完这份策划案后，难掩内心的激动，用好的视觉方式呈现好创意，还有着特殊的意义，这正是我希望通过摄影去做的事。

拍摄原材料——3种颜色的塑料袋

先准备3种颜色的塑料袋若干。红色塑料袋代表岩浆，蓝色塑料袋代表海洋，而透明塑料袋自然代表雪山。作为几乎全部的原材料，这是不是太过简单了点？在微缩置景领域里做惯了"大餐"的我一时竟不知道怎么下手。

一个个来吧，总得磨合一下才知道客户想要的感觉。

先从雪山开始。其实我拍雪山很纠结的点在于，到底应该用白色塑料袋还是透明塑料袋。

我最终决定用透明塑料袋是因为其质感和细节会比白色塑料袋好一些。白色塑料袋反光太强，很多肌理细节难以展现。不过透明塑料袋也要经过处理——喷上一层胶，这样可以很好地模拟雪山的颗粒感，而且喷胶后塑料袋会变得坚硬，方便做雪山造型。

然后根据实拍效果继续和客户沟通。

在实拍过程中我尝试用多种光线构图组合去展现雪山的肌理，有偏写实和重氛围的，也有表现纯肌理的。

一番沟通后，客户希望以类似航拍的方式去表现。

雪山效果实拍测试

接下来看看对海洋的模拟。

我对海洋也进行了两种质感的尝试，除了塑料袋还用塑料泡沫进行了一些试验。

下图中展现了两种不同的质感，甚至还加入了冲浪小人进行创意表现。

不过很显然，3组作品必须形成统一的风格，我最终还是决定采用蓝色塑料袋。海浪的模拟并不是很成功，我决定往更细节处考虑。

海洋效果实拍测试

至于岩浆，3个类别中一开始是最让我头疼的一个，只能把它放在最后进行尝试。

在拍之前我查阅了许多岩浆的细节图，然后拿着手头的破塑料袋陷入了沉思……

拍摄前多用脑总是没错的，最后我灵机一动地想到了绝妙的一招。

岩浆是流动的、不规则的，我们要通过外形、色彩、光线3点去模拟；但塑料袋显然不存在这种特性，既然不存在，那我们就来帮帮它。

且看一下下图中实际拍摄出的效果，塑料袋是否已经面目全非？

这就是改变其原始肌理后的效果。我用打火机对红色塑料袋进行局部加热，在高温下塑料袋很快开始呈拉丝状和孔状，把握好其规律便能很快得到不错的肌理。在拍摄时，我在塑料袋中间布置了橘红色补光灯，这样就能很容易捕捉它的微距肌理了。

岩浆效果实拍测试

成片展示

客户最终选取的都是相对细腻，能留下一定想象空间的特写。拍摄静物全景采用的是相对传统的布光方式，为增加静物艺术感，得为几个塑料袋做造型，并用黑色吸光布突出塑料本身的质感，强调唯一色彩。不得不说，通过这次拍摄，手机微距拍摄的画质再一次让我感到震惊。

圆满完成这次拍摄任务的同时，我也希望借助品牌方的力量影响到更多的人，让大家重视身边的塑料污染问题，别让塑料成为地球的"风景"。

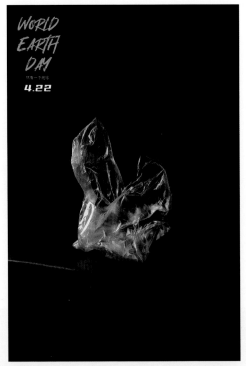

雪山全景

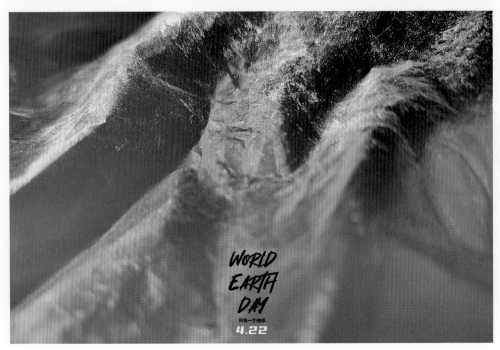

雪山细节

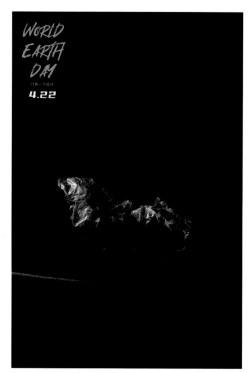

海洋全景

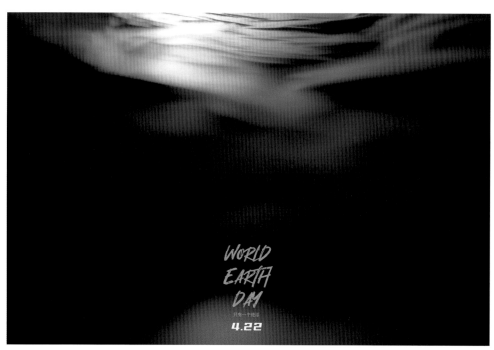

海洋细节

岩浆全景

岩浆细节

产品类美图拍摄——火星主题定制手机

除了手机样张案例，产品类美图也是我常涉足的领域。我拍摄最多的产品，属于和我合作最深的领域：手机。

和常规拍摄静物产品以表现质感为主有些不一样的是，在微缩摄影里面，通常我们会从相关产品的调性及宣传点出发，深入地理解产品想要表达的理念以及消费人群画像，创造与其匹配的场景，用场景更好地烘托其属性和用途，让产品成为场景的一部分。

这一次，我接到的任务是拍摄OPPO某款旗舰机的定制版——火星探索版。

熟悉吗？此次拍摄距离我拍摄完成微缩火星系列作品过去还不到半年时间。

这不是为我量身打造的拍摄项目吗？

这次合作在沟通上无疑是最为顺畅的。很简单，客户已经认可我的风格，认为我有足够的能力驾驭本次拍摄项目了，因此前期沟通基本上畅通无阻。

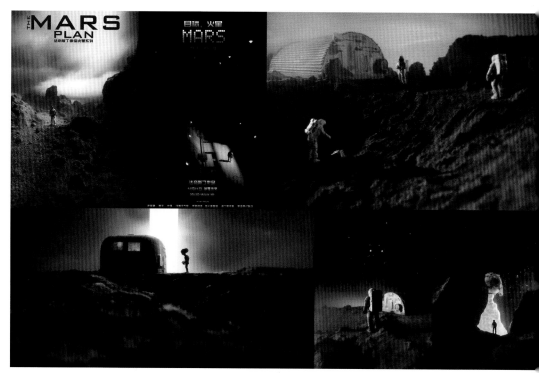

火星系列组图

当然，必要的创意阐述甚至示意图绘制还是应该按流程走一遍，目的是让客户更直观地理解我的拍摄构思。双方前期沟通尽可能做到位后，必然会大大提高整个拍摄项目的工作效率。

由于绝大部分拍摄火星的场景和模型都是现成的，不用再额外去采购制作，这也使我有更多时间用于研究拍摄效果。

平面创意阐述

火星探索

俯拍画面，手机被火星上的尘土覆盖，
只露出摄像头或定制 Logo 一角，
两位宇航员正在探索这一幕。

拍出风吹动尘土的动感。

方案策划1

平面创意阐述

科幻太空舱创意（修改）

以科幻太空舱内部为背景，突出场景光线和纵深感，可通过不同角度表现产品质感。
考虑增加机械臂操作，并放入宇航员模型进行对比，营造太空舱的机械感与科技感。

方案策划2

平面创意阐述

神秘特写

突出产品局部，如局部入镜，
可加入外星人或宇航员等元素。
画面以暗调逆光为主，以突出
产品的神秘感及金属质感。

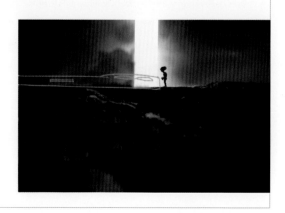

方案策划3

● 成片展示

　　下图中应该是唯一新搭建的场景——火星地表。

　　所用材料也是我在微缩火星系列中提到过的比河沙还要细腻的铸造专用红沙，它能很好地模拟火星地表的沙土。光线方面，需要用侧逆光勾勒出火星坑的形状，光集中在地表裸露出来的摄像头部分，以更好地突出产品细节。

突出产品细节

在自己的创意方案基础上，我进行了多元素的组合及构图尝试。

手机局部出镜时，尽力弱化手机本身而注重其与场景的融合。它可以是场景中的不明飞行物，也可以是建筑。

产品与场景融合1

产品与场景融合2

利用不同的角色与其组合，通过构图甚至对话的方式增强画面的故事感。

用光线营造产品的线条感及科技感。当然，置景时要随时保持手机干净，避免受灰尘及杂物的影响，减少后期处理的工作量。

增强故事感1

增强故事感2

仓库采用了定制的高达格纳库，灯光全部采用冷光。在机械臂及下方宇航员的操作下，通过广角（甚至有些夸张的视角）突出产品的科技感与未来感，贴合主题。

总体来说，这次产品拍摄可以算得上是最顺利的一次，我也想借此机会和大家聊聊商业和创作的关系。

突出科技感与未来感

● **项目复盘**

我在早期涉足微缩摄影的时候，一度认为创作和商业是相悖的，一直没有办法平衡好两者。我所有的创作都是基于个人喜好及心情，完全没有考虑过市场及大众的接受度。

当我想转型的时候，我开始思考两者间的关系。其实它们和世间很多事情一样，并不是非黑即白的，于是我开始换一种思路进行创作。

当然，喜好是排在第一位的。自己的创作方向没人能够左右，但创作过程中不妨多一些考量。例如，我喜欢的这个题材，除了能满足自己的创作欲之外，还有没有更多价值。

微缩火星系列便是如此，无论从太空题材出发，还是从近几年大火的"火星热"出发，这都是难得的、非常适合商业融入的题材，算得上是兼具社会价值与商业价值。我敏锐地感觉到，这是相当不错的机会，可以给自己喜爱的题材赋予更多价值。从长远来看，这会比之前单纯的"无脑"创作带来更多的东西。

| 手机视频拍摄——登月计划

还有一个比较特殊的案例，思前想后，我最终决定将其放到火星主题案例后面一并介绍。

为什么说它特殊呢？因为这次并非平面图拍摄，而是视频拍摄。我要用vivo的新系列拍摄微缩登月的创意影像，从而展现其强悍的影像能力。

本次项目客户已经有了较为详细的策划案，我只需要执行。

这次的背景是基于中秋节的一次创意营销，我要用微缩场景还原登月场景及高清月球地貌。还好，大部分需要的物料都可以定制。

首先就是还原高清月球地貌，需要定制月球地台。但是地台到手的时候，我发现上面的肌理太过粗糙了，正式拍摄的时候还得想办法改善。

定制的月球地台

由于部分分镜头有宇航员与登月舱的特写，也有大全景，单一比例无法满足拍摄需求，所以我特别准备了1：32及1：87两个比例的模型交替配合使用。（1：32为嫦娥五号模型，1：87则是阿波罗号模型。）

不同比例的模型

拍摄花絮

从现场图中可以看到最后一个关键道具——实心的月球模型，相当有分量。

拍摄时采用顶光，并在月球与光源之间添加了白旗做柔光板用。

拍视频和平面图最大的不同是，拍视频除了要考虑单帧画面效果外，更要考虑它的运动，不能太过单调。比如机位如果是运动的，场景可以稍微静止；机位如果是静止不动的，那场景里面最好要有运动的元素。

这里就用到了小型转盘模拟月球自转。

最终动态效果不便展示，这里只能把4K视频截图展示给大家看了。

● **正片展示**

第一个镜头也就是在太空中俯瞰月球的场景。随着月球缓缓自转，我们能够清晰地看到月球表面的坑洞细节。

截图1

登月舱降落，人物脚印特写。

这里向蔡司镜头记录下的人类留在月球上的历史性足迹的那张经典照片致敬。

截图2

月球地表特写。可以看出，最终的效果远比刚收到的月球地台细腻，那是因为我后期在地台上铺撒了厚厚一层细灰。这个场景就是典型的镜头静止，场景里面的元素怎么运动呢？我选择了让光运动：通过扫光让画面阴影动起来，模拟月球自转时太阳光对其产生的影响。

截图3

宇航员与登月舱的特写。这里用到的是细节更为丰富的1：32的模型。

光线上，由于金属登月舱更容易吸收光线产生反光，在远处使微弱红色灯光闪烁，让其只对登月舱产生作用，也是给画面增添冷暖对比。

截图4

截图5

全景效果。这里就采用了1:87的模型，以突出场景的宏大感。

截图6

最后一张是航拍视角。实际拍摄的时候把整个地台放在转盘上，下方的整个场景一起转动，但光源位置不变。在成片中就会看到画面旋转的同时，光影在不停变换。

当然在整个拍摄过程中，vivo手机优异的影像能力也给我留下了深刻的印象，无论是解析力还是防抖、暗拍、色彩，都远远超出了我的预期。全民影像时代已经到来，我们也要顺应时代更好地提升自我。

截图7

产品类美图拍摄——"冰与火之歌"

接下来再回到产品类美图的拍摄。

这个名字取得很炫酷，实际上就是将几个不同案例整合在一起。

很多时候拍摄的一些产品类美图，根据客户发布的时间季节会有对应的主题。

这次的主题正好对应"冰与火"。

● 夏日主题新机拍摄

首先是夏日主题，OPPO Reno系列新机走的是年轻化路线，几种颜色分别命名为"夏日晴海""星河入梦""逍遥青"。

我自然想把图拍得更具趣味和浪漫一些，符合年轻人的潮流审美以及体现凉爽感。所以在场景设计方面，我尽力去贴近"泳池""大海""雪山"这一类元素。

其中雪山的场景，首次尝试了用3D打印的方式制作雪山地台。虽然成本比手工制作高了不少，不过效率确实高，适用于对时效性有高要求的商业项目。

方案策划1

方案策划2

平面创意阐述

3. 逍遥青

重点是突出纯白的世界里手机的色彩与质感。

逍遥青与纯白的山丘完美搭配，仙气十足。

方案策划3

3D打印图纸

打印实体

最终完美呈现了"夏日""凉爽"等关键点。

看过了"冰"，我们来体验一下如火的热情。

夏日晴海

星河入梦

逍遥青1

逍遥青2

● 新年红主题新机拍摄

虎年春节前夕，OPPO Reno系列又出新机了，这次是新年红"虎年定制版"。红丝绒材质的机身，还有小虎头的Logo，怎么看都是一款特别的"节日限定版"机器。

这一次客户要求重点展现产品本身的红丝绒般的质感，也要求从生肖入手，传递"虎虎生威"的好喻意。

我即刻开始思考创意方案。

热情如火的红色，怎么能缺少爱情这一元素？这一点得到了客户的积极反馈。

另一组用微缩小老虎的方案其实更多是在传统静物的基础上增添趣味性。

看看3D打印小老虎的制造过程。不得不说，这两只小老虎真是太萌了。涂装师的功夫也很到家，老虎的颜色很正。

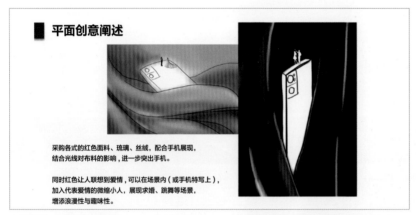

方案策划1

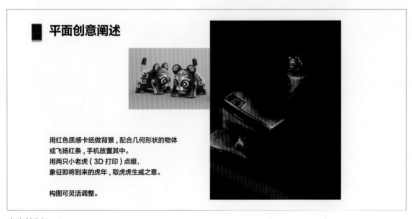

方案策划2

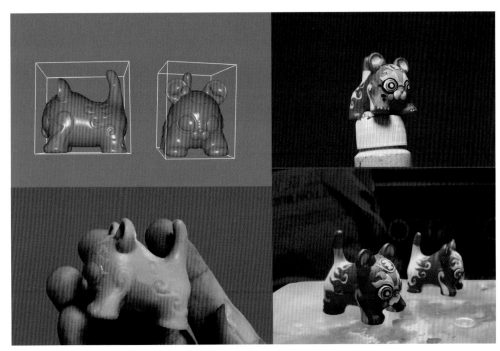

3D打印与给小老虎上色

● **成片展示**

布料也是我拍摄时常用的原材料。对于布料的选购，我一向有着非常严格的要求。

这一次主要是以布料来突出手机的色彩和质感，所以我考虑了亮度比较低的红色或暗红色布料，且材质最好能有一定反射性或有丝滑触感。这次我选购了好几种不同质感的布料进行尝试，结果还不错。

微缩小人的加入，我认为是画龙点睛的一笔，浪漫和喜庆显露无遗。

红丝绒场景1

红丝绒场景2

红丝绒场景3

传统文化场景中使用了传统静物，小老虎场景则利用色块堆积及线条来突出产品和

"新年红"如火一般的氛围。

传统文化场景

小老虎场景1

小老虎场景2

产品类美图拍摄——玩转IP联名

品牌喜欢玩跨界联名，早已不是什么新鲜事。跨界联名就是借助彼此的影响力，拓展新的受众群体，带来商业价值的提升。

手机圈玩跨界也由来已久，比较经典的有华为 Mate 30 RS保时捷设计版、一加8T赛博朋克2077限定版等。我有幸进行过的两次联名产品拍摄，都献给了OPPO，这里把两个案例合并展示。

● 第一款: OPPO Reno6 Pro 柯南限定版

柯南可是大IP，说实话，当我知道这个拍摄项目时，我这个十几年的柯南"老粉"对此项目非常用心。

产品包装

围绕柯南，我实在是有太多想拍摄的了，当即手绘了几幅创意稿。第一个创意点和手机主题"红色羁绊"相结合，打造樱花树下的爱恋。把手机置入樱花长廊中，突出浪漫氛围，再加入主角——工藤新一和毛利兰。

第二个创意点是产品的手办级包装，这也是一大亮点，还原了毛利侦探事务所。借用这个包装，完全可以打造一个迷你柯南世界的街景。

方案策划1

方案策划2

为了达成第一个场景，我火速利用泡沫板加模型树制造了一片樱花林。

接下来就是采购符合场景的微缩柯南模型，开拍！

樱花场景制作

● **成片展示**

樱花树下场景，主要注重氛围的渲染，利用屏幕背景切换至合适的天空，搭配光线来达到更好的效果。

樱花场景1

樱花场景2

樱花场景3

这张图是最符合我心里"红色羁绊"主题的一张。

小兰看着巨幅的新一照片,陷入了甜蜜而痛苦的回忆,早早心意相通的两人却不能在一起。

但她不知道的是,新一一直默默守护在她身边,为了保护她而隐瞒了身份。

这也是一种羁绊,爱一个人不只是留在她身边,更要不顾一切地守护她。

手办场景1

看到这张图，相信柯南的"老粉"都会会心一笑。

既然是毛利侦探事务所，不出现众望所归的毛利小五郎，我是不会答应的。

于是我便还原了柯南中的经典场景——麻醉。

手机再巧妙植入其中，与场景完美匹配。

手办场景2

最后一张图，背后飞舞的光线是拍摄时用棒灯在黑色背景布上任意挥舞，通过长曝光抓取到的。

在拍摄金属材质的产品时，我们常会采用扫光的方式，为金属亮面或边缘补光，提升其质感。

最终效果还不错，基本达成构想。这个项目的关键是抓住最大的两个卖点或者说是创意点，利用人物和场景之间的关系为产品增添更多的故事性。

光绘场景

● 第二款: OPPO Reno7 Pro 英雄联盟手游限定版

这款限定版以英雄联盟的人气角色"金克丝"作为核心定制主题。在包装外观方面，作为高端手办定制大师的OPPO，从来没有让我失望。炮弹形状的包装盒，撞色渐变的边框，以及赛博朋克风格的呼吸灯，让我开始了新的畅想。

这一次的方案策划与柯南限定版不同的是，我会考虑更多游戏玩家的喜好，突出产品的电竞元素。电竞元素怎么去表现呢？我考虑通过一些特殊的光线，例如方案策划1中的各种荧光灯管、赛博朋克风格的各种灯饰以及定制金克丝亚克力透明夜灯……

还有游戏元素，如果能做出部分类似的游戏场景，就会让观者更有代入感。打造这种沉浸式体验正是我擅长的，我还特意通过3D打印还原了游戏中的巨龙。

■ 平面创意阐述

在纯黑的背景下，用荧光灯管缠绕手机及鲨鱼涂鸦导弹，同时手机呼吸灯亮起，营造极致的电竞氛围。右边用定制金克丝亚克力透明夜灯增强IP联动性。
也可替换为带有电竞元素及赛博朋克风格的灯饰。

方案策划1

■ 平面创意阐述

融入游戏场景，如具有西方神话元素的建筑、高塔，也可出现英雄联盟中的防御塔、巨龙（阴影中出现）。
突出游戏场景元素与产品造型（配色、Logo、呼吸灯、主题壁纸）。

方案策划2

平面创意阐述

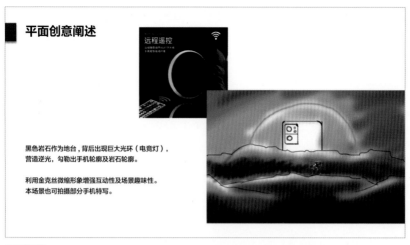

黑色岩石作为地台，背后出现巨大光环（电竞灯），
营造逆光，勾勒出手机轮廓及岩石轮廓。

利用金克丝微缩形象增强互动性及场景趣味性。
本场景也可拍摄部分手机特写。

方案策划3

游戏场景1

关于游戏场景方向，更多考虑利用光线来渲染神秘感。模拟黄昏和夜晚的光影，注意暖色场景和冷色手机的对比。当然，注意手机背部"英雄之路"暗纹及边框会随着光线角度变化若隐若现，拍摄的时候我们有必要用棒灯对其进行扫光。

游戏场景2

科幻场景

 科幻场景能够营造产品的未来感。光环在平面创意阐述里面注明过了，为电竞灯。

 再加入金克丝微缩模型，增强画面的故事性。

 下图是最具"电竞风"的一个场景：纯暗调的背景，利用荧光灯管和特殊电竞灯营造气氛，色彩上选取橙蓝这类互补色为主的亮色提亮画面，下方铺上纯黑色亚克力板制造倒影。

电竞场景

创意食品类拍摄

到这里大家应该看得出来，我拍过的产品绝大部分都属于数码类，但偶尔也有例外。2022年年初，我接到一家食品公司的邀请，为他们的新产品拍摄一组创意微缩照片。与他们前期接触下来我感觉不错，他们非常重视产品的视觉化包装，也有自己的IP吉祥物。我觉得这会是一次很有意思的挑战，于是欣然应允。

这是以猫粮狗粮为主的宠物食品公司，他们的吉祥物是一半猫耳朵一半狗耳朵的小可爱，这个小可爱叫"生生"。

这次客户的需求非常具体，需要我用微缩创意表现他们制作宠物食品的过程，包括选购生骨肉、鸡脖去皮去油、冷冻、辐照灭菌过程，同时展现以宠物食品为主题的"生生"乐园。当然，所有过程都要有他们的吉祥物"生生"参与。经过多次讨论后，我们确认了最终方案。

吉祥物形象

"生生"扮演研究员的形象，拿着放大镜检查肉源。

方案策划1

操控剪刀或削皮器，给新鲜的鸡脖去皮去油。尽量避免油腻血腥，要求画风清新。

■ 平面创意阐述

2. 去皮去油

整体画面略带仰视效果，突出画面的主体及增强故事性。

为了使画面元素更丰富，四周摆放以西蓝花为元素的大树，前景也放置一个"生生"的背面。

画面整体偏阳光、明亮。

方案策划2

冻干在冰山中冰冻，"生生"试图用铲子撬动冻干。

■ 平面创意阐述

3. 冷冻过程

用特殊材料仿制冻干，冰山整体非常透亮，可以很好地展现冻干本身的肌理感。其中放置一些冻干。

冰山的沟壑部分置入少量烟雾，做成类似干冰悬浮的效果。

方案策划3

表现冻干被搬运进辐照房，用辐照灭菌的过程。

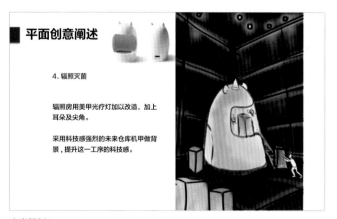

■ 平面创意阐述

4. 辐照灭菌

辐照房用美甲光疗灯加以改造，加上耳朵及尖角。

采用科技感强烈的未来仓库机甲做背景，提升这一工序的科技感。

方案策划4

展现产品包装全景, 周边的小猫小狗均被吸引。

方案策划5

用冻干进行创意组合, 拍摄猫狗走入"生生"乐园玩耍的场景。

方案策划6

本次方案策划非常细腻, 接下来就得考虑实施的问题了。

本方案中最大的难点是重塑"生生"的卡通形象, 这需要把"生生"的头部移植到研究员身上。然后根据每个场景方案中"生生"的工作流程, 设计不同的动作, 最后3D打印, 上色。

为了使角色更符合卡通形象, 我们选择了头所占比例最大的那款, 然后开始了艰难的动作设计, 总共为角色设计了超过10个动作。

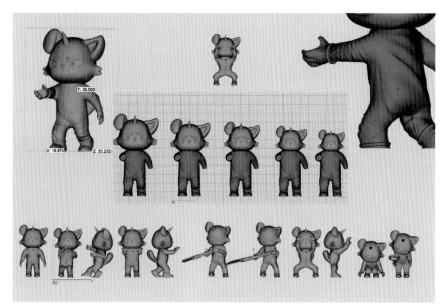

生生形象及动作设计

为了丰富角色细节，我选择了精度最高的红蜡作为3D打印材料，然后通过手工上色来还原4种颜色的"生生"。注意用水性漆上色之后再涂一遍消光漆，以消除不必要的反光。

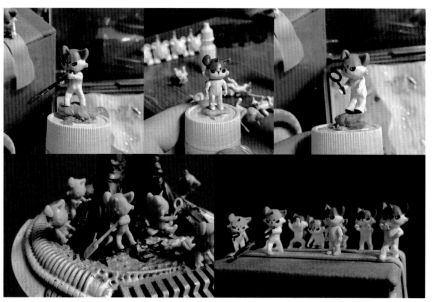

3D打印及手工上色

首先来看选购过程，客户最后还是选择了更阳光清新的方案，放弃了我最初设计的暗调。

这里全部选用质量上好的牛排，关键要清晰、自然地表现肉的纹理。添加上"生生"的卡通形象后，画面立马变得生动有趣起来。（当然，拍完之后要好好美餐几顿，食材不能浪费。）

选购过程1

选购过程2

去皮去油过程，说实话这是本组最让我头疼的场景，因为生鸡脖不管剥没剥皮，看上去都又惊悚又恶心！

而我要想办法让其看起来清爽甚至可爱，因此我只能在场景色调和光线上下工夫。

首先，鸡脖一定要洗干净！

清爽的绿色场景配合蓝天白云，营造出阳光明媚的感觉，然后角色的动作一定要有趣。这可以说挽救了整张图，最终的效果还算不错。

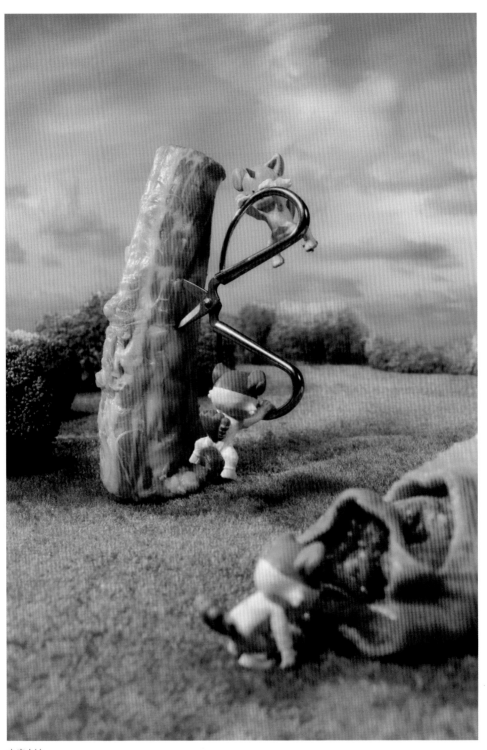

去皮去油

产品冷冻过程中冰山的塑造，使用我们前文介绍过的"神器"——透明果冻蜡。它既有质感，又能塑形。

为了加深对寒冷环境的刻画，从光线到场景，我都考虑统一使用冷色调来表现。

冷冻过程

辐照灭菌是所有场景里面最具科技感的了，采用了之前用过的同款太空舱（高达格纳库改造）。

小型辐照房使用美甲光疗灯改造，需要对其进行整体喷漆处理，用电镀漆让其更具科技氛围。然后对耳朵进行改造，增加头上的角，让其更符合"生生"的形象。

辐照灭菌

产品包装图是本组中唯一的全景图。

由于包装本身已有一定亮点，在场景上就要避免过于复杂的设定。

我最终放弃了方案中关于在包装上挖洞的设想，以保持包装的完整性，以清爽大气的方式完成这么一张正面"形象照"。

产品包装图

最后的场景是"生生"乐园的延伸，算是比较完美地实现了创意方案。将冻干砌成城墙状，宠物们在冻干上嬉戏。

猫狗模型全部采用1∶64比例，和冻干搭配正好，在保持场景氛围感的同时很好地兼顾了趣味性。

"生生"乐园延伸

综合拍摄案例

前面展示的商业案例基本以平面图为主，其实微缩摄影的应用远不止如此。在第1章我就向大家介绍过微缩摄影在影视、广告当中的运用，只是相对于平面拍摄，视频拍摄的时间和人力成本都明显倍增，很多时候甚至不是单打独斗可以完成，需要团队合作。

2021年的某月，我就接到了这么一个综合性项目，又一次挑战开始了。

● 前期筹备

这次的客户是泸州老窖，他们要为国窖1573的一个营销活动准备3部30秒的创意短片以及配套的产品平面海报。我和朋友的公司一并参与制作，由我担任导演，负责创意文案构思、场景搭建以及拍摄工作。经过前期长达10个小时的线上电话会议我们确认了3部短片的最终方案及分镜头。

1. 曲径通幽故事梗概

场景设置在一个错综复杂的峡谷，峡谷由许多曲砖组成，巨大的山石和渺小的冒险者形成一种强烈的反差感和奇幻感。冒险者在峡谷中前行，漫天的风沙也挡不住他前进的步伐。随着道路到了尽头，迷雾逐渐散去，冒险者眼前出现一座巨大的建筑。建筑大门敞开着，里面发出光，门上赫然写着"天下第一窖"。最后展现窖坑内场景。

（注：曲砖以小麦、大麦、豌豆等谷物为原料，为传统固态发酵酿酒所用，通常为砖头形状。）

曲径通幽分镜故事版

						PAGE NO.1
镜头	景别	分镜画面	声音说明	画面说明	运镜/动作	时长/秒
1	全景		风沙音效	冒险者背对镜头，他踩在一块巨大的曲砖上，前方迷雾重重看不清方向	镜头缓缓往前推进	2
2	近景		风沙音效	人物近景。 用慢动作表现烟雾效果	慢动作拍摄烟雾镜头从左移到右	2
3	全景			从半空俯拍。这是由一群巨大的曲砖做成的迷宫（类似峡谷的形状，但更错综复杂。）迷雾逐渐散去，前方缝隙里面散发出耀眼的光芒	镜头在半空中缓缓向前推进，类似航拍效果	5

镜头	景别	分镜画面	声音说明	画面说明	运镜/动作	时长/秒
4	全景		风沙声	山谷的边缘吊满了爬山虎，前方的灯光依旧耀眼，一眼望不到尽头	镜头从下往上摇	3
5	全景			俯视图。从正上方向下俯拍，交代清楚环境。人物走到峡谷边缘，迷雾开始慢慢散去，出现一个类似车间的建筑	镜头缓缓旋转	3
6	远景			迷雾散去，在峡谷的最深处，建筑现出真身，大门上方写着"天下第一窖"，门敞开着，里面散发出光芒	镜头慢慢拉远	4
7	全景			窖内场景。光从窗户进入，地上堆满了酿酒用的窖坑，镜头缓缓从左移到右展现全景	镜头缓缓从左移到右	11

分镜头草稿1

2. 别有洞天故事梗概

本片的场景主要设置在山洞中，融入恐龙元素。冒险者在山洞中寻宝，发现山洞内藏有许多白酒。但这时危险正在逼近，大地传来阵阵轰鸣声，原来是霸王龙闻着酒香寻了过来。

整个画面营造出一种神秘与紧张的气氛，两条线交融，最后霸王龙发现了藏酒的山洞，冒险者从另一个出口逃出生天，仿佛到了另外一个世界。

别有洞天分镜故事版

<table>
<tr><td colspan="7" align="right">PAGE NO.1</td></tr>
<tr><td>镜头</td><td>景别</td><td>分镜画面</td><td>声音说明</td><td>画面说明</td><td>运镜/动作</td><td>时长/秒</td></tr>
<tr><td>1</td><td>中景</td><td></td><td></td><td>一个探索者走到山洞入口处，刺眼的光线把他的影子拉得很长</td><td>镜头从左到右移</td><td>10</td></tr>
<tr><td>2</td><td>中景</td><td></td><td></td><td>走到山洞深处，周围豁然开朗。周边密密麻麻摆放着酒坛</td><td>镜头慢慢拉远</td><td>5</td></tr>
<tr><td>3</td><td>近景</td><td></td><td>咚咚咚</td><td>突然间山洞像是地震一般，咚咚咚颤抖，洞窟地面的水池里也泛起涟漪</td><td>镜头随音效晃动</td><td>3</td></tr>
</table>

镜头	景别	分镜画面	声音说明	画面说明	运镜/动作	时长/秒
4	全景		咚咚咚	树丛中从远处传来轰轰作响的声音，大地开始颤抖，树林后有恐龙一晃而过	镜头随音效晃动	3
5	中景		伴随着霸王龙的巨吼	山洞中，酒坛打碎，地上流淌着酒。霸王龙的身影从山洞口缓缓出现。冒险者已不见踪影	镜头缓缓平移	3
6	中景		伴随着霸王龙的巨吼	霸王龙特写	镜头缓缓平移	2
7	全景			镜头切换到外面世界，冒险者从山洞另一端逃了出来。远方群山中间正矗立着一个巨大的酒瓶。霸王龙也正对着远方咆哮	镜头从左到右缓缓移动	4

分镜头草稿2

3. 瑶池玉液故事梗概

　　北纬28°的神奇无须赘言，其独特的地质和气候是酿酒的绝佳环境。绵延不绝的小山丘是当地地形的一大特色。

　　水是酿酒的原料，也是生命的源头。酿酒不能少了水流。北纬28°也呵护着野生大熊猫及其他珍稀物种。我们把大熊猫元素体现在场景中，在山丘的基础上营造了一个"熊猫谷"。整个场景采用红高粱堆积成一座座山丘，小麦颗粒则组成河滩。山清水秀之间，冒险者划着木筏沿着河流前行，这是一场极其浪漫的冒险。最终，他们发现"泉眼"瀑布竟然是打翻了的酒瓶形成的。

瑶池玉液分镜故事版

镜头	景别	分镜画面	声音说明	画面说明	运镜/动作	时长/秒
1	中景		水流声	河流上冒着淡淡的雾气，河岸两边长着高高的水草，一艘木筏正在河流中奋力前行，用透明鱼线拉动船前进（水草做前景）	镜头从左移到右	4
2	近景			木筏的近景	焦距从前景的人移动到远景的熊猫	2
3	近景		水流声鸟叫声	镜头沿着河流的方向移动，景别逐渐变大，周围开始出现山丘	镜头从右到左	3
4	近景			镜头从右到左平移，出现北纬28°的指示牌		10
5	全景		水流声	镜头拉远，以山丘为前景进行拍摄，山丘原来都是红高粱堆积而成的		2
6	中景		水流声逐渐变大	镜头从一处山丘转场出来，发现前方出现一个小瀑布，雾气变大	以山丘为遮罩运镜从右到左	4
7	全景			切全景，发现原来是酒瓶倒了，酒流出来，汇成了瀑布	镜头缓缓从右移到左	5

分镜头草稿3

● 挑战开启

前期方案的修改与确定足足用了8天时间，相信大家可以很直观地看到工作量了。

令人抓狂的事情还没来。我们把时间线梳理了一下，此时距离项目发布时间仅仅剩下18天！

分配一下工作量：采购3天，场景制作7天，拍摄3天，后期3天。

知道最令人窒息的是哪个环节吗？

如果没猜到就再回去看一遍3个场景的分镜头草稿吧。

没错，一周时间要完成3部短片所有场景的制作，这简直是不可能完成的任务。

这个时候我就能够深刻地体会到，拥有一个完整的场景团队是多么重要的事情了。但作为独立摄影师，我的业务量暂时还没有办法支撑起整个团队。平时的项目也都是通过部分分包完成，每一个环节都与擅长这方面的个人或团队合作。对于目前的我而言，这是性价比最高的方式。

但这一次，除了3D打印的部分，只有7天的时间来制作场景，完全无法做到分包。那么，我能和客户说不行吗？当然不！既然用常规模型场景的制作方法肯定是来不及了，那我决定剑走偏锋。

我带上一个场景助理，开始了这次的"极限挑战"。

● 短片1——曲径通幽

我原本设想直接调用客户现成的曲砖搭建场景，不过现实总是比想象更残酷：调用窑池中的曲砖要走审批程序，短时间内无法送到，客户问我能否自己做曲砖。

曲砖的外观如下页图所示，虽然我没有制作曲砖的工艺，不过"偷梁换柱"的本事，我还是有的。

这样就简单多了。泡沫塑料方便塑形，我用泡沫切割刀可以轻易将泡沫塑料雕塑成曲砖形状，然后喷上黄色水性漆，最后制作表面质感。虽然没有成品曲砖，不过粉末状的酒曲还是能买到的。我用粉末状酒曲包裹在做好的泡沫砖上，就足以以假乱真了。

曲砖外观

用泡沫塑料模拟曲砖

最后曲砖仿制品就批量出炉了。

曲砖仿制品

窖池内部的场景也值得一说。

如果是按照模型场景制作标准还原一切细节，没有3~5天是不可能的。但我强调用于微缩摄影的场景并不等同于模型玩家场景。我们可以以最快的方法达到效果。

窖池内部设计稿

裁剪黑卡纸做窗花，将废弃的快递包装纸箱按尺寸裁剪，在窗口处开孔贴上窗花。内部喷上深灰色水性漆。类似厂房的窖池就做好了。窖泥采用棕红色雕塑用泥，捏出大致形状即可。

窖池及窖泥制作

从现场工作照中可以看出，用曲砖堆砌的峡谷已经初具规模。为了在最短时间内提高工作效率，减少后期工作量，我放弃了绿幕拍摄合成背景的办法，直接选择了用65英寸的电视屏幕作为背景。而要深入峡谷内部拍摄的利器自然是我们的老朋友——老蛙24mm f/14特种微距。本次项目全程使用其进行拍摄，其优秀的影像能力与独特视角再一次得到了实战认证。

最后截取两张成片截图给大家看看效果。

拍摄花絮1

拍摄花絮2

要把曲砖峡谷拍出真实感，不仅要把简单的形状组合在一起，最重要的就是控制光影。从缝隙和上方射出的光影让画面空间变得更有层次，微缩人物放入其中很好地凸显了峡谷的"巨大"，当然最后也少不了烟雾的点缀。

成片截图1

窖池内部场景无疑是最符合分镜效果图的一幕。虽然是用纸箱做成的，不过暗光完美掩饰了其缺陷。利用窗户外的聚光灯把光线投射到室内，再配合烟雾，就能做出类似"丁达尔效应"的光效。

成片截图2

● 短片2——别有洞天

绝大部分场景是在一个山洞中。如果按常规做法做两个超写实的山洞，那么这一周时间基本上就没了，果断放弃！

考虑到本次的山洞大部分是逆光拍摄，我们完全可以用更有效率的方法。对，纸张！

但不能使用普通纸张，它必须要有一定的色彩与肌理，还要能塑形。

这是一种青岩石色肌理纸，可以自由制作褶皱。首先在外面用一圈钢丝作为骨架固定，然后再把做好褶皱的纸粘贴上去，做成山洞的形状，总时长不超过半小时。再看右图，在洞口布置一盏灯，逆光山洞的效果就模拟出来了。

纸张纹理模拟山洞

逆光增强山洞质感

再回顾一下山洞恐龙的分镜头草稿，现在山洞的雏形已搭建好，我们只需加入呆萌的霸王龙。

山洞设计稿1

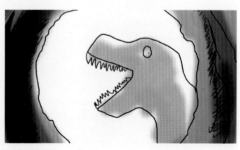

山洞设计稿2

对比一下最终的成片截图。

还原吗？

这一幕的关键要素无疑就是逆光+烟雾。

由于设定为夜晚电闪雷鸣的环境，这种强逆光是模拟一瞬间的闪电光芒，所以亮度

足够高；再配上烟雾，就构成了一幅迷人的剪影画面。其中的山洞可以说是完美还原。

当然，拍摄视频的时候为了增加动态，还需要手持霸王龙的尾巴前后摇晃。

成片截图1

成片截图2

● 短片3——瑶池玉液

此故事发生在青山绿水之间，场景丝毫不能掺假，所以没办法像之前的案例那样使用纸板等物体。得来点真东西了。

工作量最大的，无疑是场景地台的制作。我用了效率最高的办法：用泡沫塑料做地台。

首先切割白色高密度泡沫塑料做山体，用泡沫切割刀做好基础塑形工作，然后在地台中央挖一条河道，最后用石膏布覆盖其表面以固定。

泡沫塑料搭建地台1

泡沫塑料搭建地台2

由于此故事场景较多，做大小地台必须同步进行，这里的山水地形参考了桂林山水。接下来就是上色的工作。

泡沫塑料搭建地台3

我的上色步骤是先用手摇喷漆（效率最高，但气味非常大，务必做好防护措施）喷两遍底漆，再用画笔进行阴影及高光的处理；等待第一遍颜色干透后，再上第二遍。然后就可以进行最后一道工序：添加草、树木等元素。

地台上色1　　　　　　　　　　　　地台上色2

在添加植被，尤其是草坪时，给大家介绍一个神奇的工具：静电植草机。利用静电原理，它可以将小草直立着种在地上，非常真实且高效。至于中间的河流，将塑料水纹片剪成河流形状直接粘贴在两边河岸上，从低角度拍摄就可以拍出波光粼粼的效果了。

为了符合主题，最后再在草坪上添加一些小麦，增强画面的趣味性。

老规矩，来看下成片截图效果。

添加植被和河流细节

"熊猫谷"怎么能缺少大熊猫呢？大熊猫坐在河边思考，后方还有一大片竹林。

河面上笼罩着一层雾气，我试验了多次，用平常的烟雾很难达到完美效果。最后选用干冰，将干冰往河道上缓缓倒入，就能够营造出轻轻飘浮在河面上方的雾气。

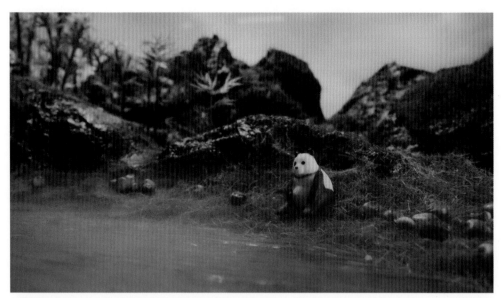

成片截图1

河面的雾气能够渲染整个画面的氛围，营造出仙气飘飘的感觉。

成片截图2

场景细节一览，尽管还有不少瑕疵，不过如此短的时间内达到这个效果，我已经满足了。

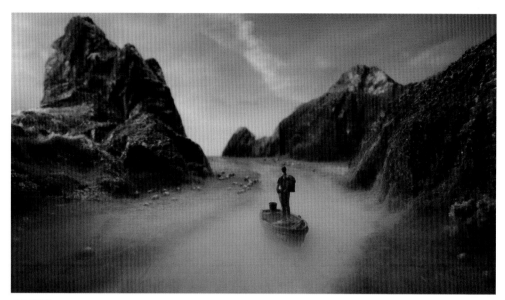

成片截图3

最后再来看一看植入产品后的3张平面海报。

平面海报1

平面海报2

平面海报3

　　至此，这个看似不可能完成的任务仅耗时半个多月就顺利收工了。在这种综合性的项目中，不管是我的前期筹备能力，还是场景制作流程优化能力，都肉眼可见地在实战中得到了提升。

　　所以我需要不断地挑战，这样才会有极速进步的机会。

结束语

PERORATION

本书的内容到这里就告一段落了。

感谢每一位在摄影路上帮助过我的前辈、朋友、家人、客户，

感谢看到这里的你，

当然，还要感谢那个从没有放弃的我。

微缩摄影这条路很长，

我才刚启航，

希望我的造梦旅程会一直持续下去。

更希望的是，

国内能够不断涌现更多微缩摄影玩家，

大家一起进步，探索更多的可能性。

如果这本书能帮你拓展思路，那接下来，希望你也行动起来，和我一起探索奇妙的微缩摄影世界吧！